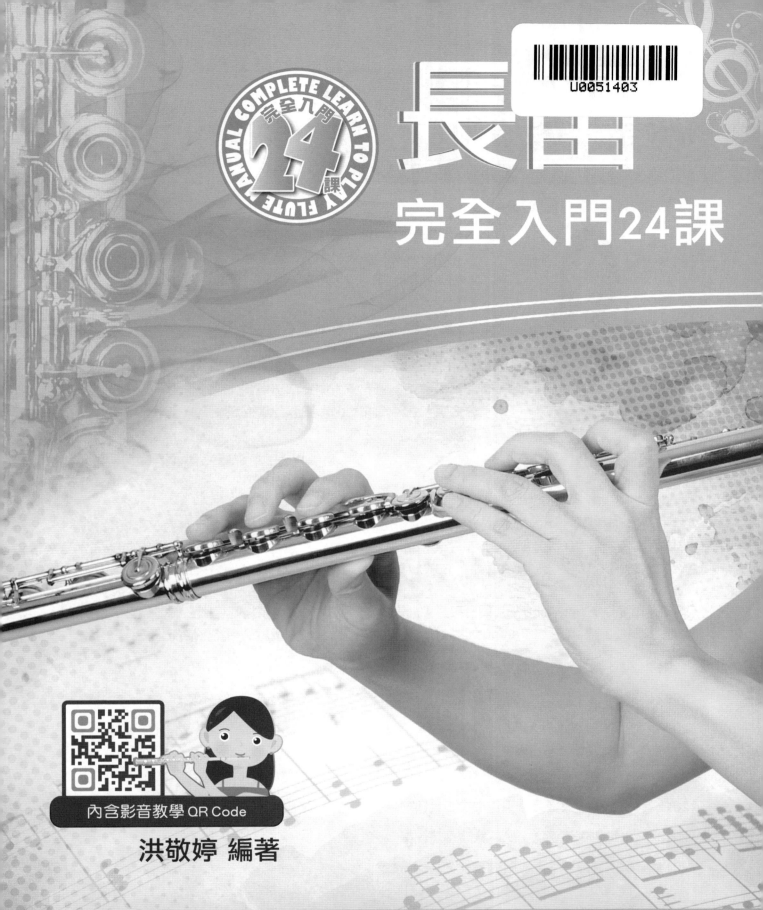

COMPLETE LEARN TO PLAY FLUTE MANUAL
完全入門 24 課

長笛
完全入門24課

內含影音教學 QR Code

洪敬婷 編著

Flute

由淺入深、循序漸進的學習長笛
詳細的圖文解說、影音示範吹奏要點
精選多首影劇配樂、古典名曲

麥書文化

作者簡介-洪敬婷

笛音甜美,以特優成績取得國立台灣師範大學長笛演奏碩士。曾獲國立台灣師範大學音樂系協奏曲比賽管樂組首獎、「賴英里音樂學苑長笛大賽」成人組第一名、行天宮「菁音獎」音樂比賽長笛獨奏成人組第二名。

師承牛效華、黃貞瑛、劉慧謹教授,並於法國、香港及國內接受國際名家Peter-Lukas Graf, Pierre-Yves Artaud, Patrick Gallois, Wolfgang Schulz…的悉心指導。以豐富多變的現代吹奏技巧,多次於國家演奏廳和十方樂集演出現代作曲家作品,皆獲好評!曾合作名家包含:簡文秀、殷正洋、葉樹涵、郭聯昌、許雙亮、小百合周月綺。

洪敬婷 Chin-Ting Hung, Flutist
Facebook 粉絲專頁

目前為隨想室內樂團(Capriccio Chamber Ensemble)團長兼音樂總監,活躍於獨奏與古典、跨界室內樂演出,並為電影《落跑吧!愛情》、《親愛的奶奶》、電視/戲劇/遊戲錄製長笛音樂;經常受邀擔任升學考試及音樂比賽評審,任教於真理大學音樂應用學系、光仁中小學、敦化國小、福星國小等校,以嚴謹熱忱的風格用心教育下一代的音樂學子,使學生在升學、比賽檢定上屢見優異成果。近年接受Muzikonline、蘋果日報、人間福報…等專訪報導,及經常受邀上廣播節目。出版品有CD《長笛小品集》、《7 Tempos七步調》、《世界風情話》—獲誠品網路書店CD銷售第一名。

1991	隨「台北長笛室內樂團」赴大陸—北京、上海演出
1992	再隨該團赴維也納夏日音樂節及莫斯科柴可夫斯基音樂廳演出並錄製CD
2000	考取第11屆「亞洲青年管絃樂團」(Asia Youth Orchestra),並赴香港、日本、韓國、越南、澳洲演出14場音樂會。
2006	受邀擔任音樂劇《歌劇魅影》亞洲巡迴—台灣—60場長笛/短 笛演奏
2012	受邀與名大提琴家張正傑於「太魯閣峽谷音樂節」演出
2013	為電影《親愛的奶奶》錄製長笛配樂
2014	舉辦「綠野仙蹤~洪敬婷長笛慈善音樂會」
2015	接受Muzikonline專訪與擔任名人DJ;成功企劃親子音樂會「夢遊音樂仙境」;為電影《落跑吧!愛情》錄製長笛配樂。
2016	元旦受邀「旭昇愛樂 隨想大麻里」演出;受邀「親愛的琴」全球捐贈募資計畫之演出
2017	受邀演出主持張正傑親子音樂會「弦樂管樂大PK」、至四川重慶演出「情繫彼岸」音樂會
2015~2018	「隨想愛樂三重奏」於台北、嘉義、高雄、台南、台東、桃園、花蓮、台中、新竹巡迴演出,皆獲熱烈迴響

自序

ENJOY
FLUTE

　　2017年夏天，很榮幸受到「麥書文化」的邀請，擔任《長笛完全入門24課》的主編，經過一年的編寫與反覆校對，終於實現我的出書夢！

　　這是一本適合初學者上手吹奏長笛的工具書，從認識長笛、組裝長笛、腹式呼吸、嘴型、吹頭練習、吹奏長音，吐音、八度音、音階…等等，Step by Step教大家如何吹好長笛。本書共有24堂課，文句敘述淺顯易懂，每堂課說明學習目標和搭配的吹奏練習與小樂曲，並佐以教學影片參考。透過老師的解說與教學示範，更能引導大家正確的吹奏長笛，相信經過日積月累耐心的反覆修正練習，演奏技巧一定會日益精進的。

　　期待本書的出版，能持續推廣長笛藝術，進而帶動長笛演奏風潮，引導社會大眾進入美妙的長笛世界。本書得以出版，由衷感謝「麥書文化」的邀請，同時感謝父母的栽培、以及家人的支持！

　　祝福大家 盡情享受吹奏長笛的樂趣！

洪敬婷 with Love

推薦序

　　優秀的青年長笛家洪敬婷自學生時代就在長笛吹奏上表現非常傑出，吹奏的音色甜美，技巧流暢，音樂的詮釋自然中帶有個人色彩，是難得的演奏家。近年來不但參與各類型古典與跨界的音樂演出，也在青少年的長笛教學上累積許多實際的經驗與獨到的心得。本書是敬婷將多年演奏與教學所累積寶貴的知識，透過有規劃的入門順序，實際的教學影像，以淺顯易讀的敘述，很詳盡的分享給想要學習長笛的朋友—包括大朋友與小朋友，是一本很實用的長笛入門工具書。

國立台北藝術大學音樂系教授　劉慧謹

　　敬婷是我十多年前在國立台灣師範大學的學生，擁有才貌雙全、認真嚴謹和豐富情感及想法的特質。畢業後，洪敬婷老師秉持著對教育的熱忱，教導出無數優秀的學子，同時也積極參與各類型的演出與活動。這本《長笛完全入門24課》集結了她多年來學習演奏以及教學的經驗，以深入淺出、循序漸進、淺顯易懂的方式帶入初學長笛所應具備的基礎技巧以及練習方法，結合著名的旋律讓學習者更容易理解與上手。

　　由於學習長笛演奏的愛好者日益趨多，透過此書正可以正確的方法和觀念來練習，帶領您更容易進入到長笛的世界。本人鄭重的推薦這本《長笛完全入門24課》它將是您學習長笛的最佳選擇。

國立台灣師範大學音樂系兼任助理教授　黃貞瑛

活躍於國際上的長笛演奏家洪敬婷所著最新的入門書—《長笛完全入門24課》，在此書中，從初學者如何組裝長笛到正確的演奏姿勢，均附有多數清楚易懂的影圖。樂譜的讀法，特別是有助於理解旋律之譜例相當充實。有關練習時必要的課題也很齊備，更可喜的是收錄了很多長笛名曲的部份曲譜。高級者必需之裝飾音演奏例、相關練習之運指表記載、以及初學者在有關振音的練習也非常用心的列記了很多練習實例。

　　對樂於長笛的愛好者而言，這本入門書也提供了必要的秘訣資訊，有了這本書就可與長笛共享快樂的音樂人生之門！

　　演奏家として国際的に活躍中のフルート奏者洪敬婷女史による最新の入門書。《長笛完全入門24課》には初心者に必要な楽器の取扱いから適切な演奏姿勢の解かり易い画像が多く掲載されている。楽譜（音符）の読み方、特にリズムの理解への助けになる譜例も充実している。また練習に必要な課題も良く揃えられており、フルートの為に書かれた名曲からのパート譜も数多く収録されているのが嬉しい。上級者に必要な装飾音の演奏例、それに必要なトリルの運指表の記載、またビブラート初心者に対しての練習実例も大変丁寧に記されている。

　　既にフルート演奏を楽しんでいる人々にも「虎の巻」として必要な情報が揃っている入門書であり、これ一冊あればフルートとの楽しい音楽人生の扉を開くことが出来るであろう。

<div align="right">日本知名長笛演奏家　山根尊典</div>

目錄

歌曲索引

本書使用說明

　　學習者可以利用行動裝置掃描「課程首頁左上方的QRCode」，即可立即觀看該課的教學影片及示範。也可以掃描下方QR Code 或輸入短網址，連結至教學影片之播放清單。

goo.gl/t2HcPR

ENJOY
FLUTE

認識長笛

「長笛」，外型亮麗優雅，音色柔美明亮，擁有攜帶方便的特點，總是吸引許多大小朋友想要吹奏這美麗的木管樂器。想當初，筆者也是因為這幾個特點而喜愛上它喔！以下就讓我們好好地來認識和學習長笛。

 ## 長笛的歷史和發音原理

長笛最早要追溯到遠古時期，當時是在蘆葦、人骨上打洞做成，後來在烏木、椰木上鑿孔而吹奏，近代的長笛是從18世紀前半的一鍵長笛演變出四鍵、五鍵、八鍵長笛，到1832年德國長笛家貝姆（Theobald Böhm，1794–1881）提出革命性變革「貝姆系統按鍵」，這是一種關閉笛孔按鍵的機械連動裝置，造就我們現在吹奏的長笛。

現代長笛在木管樂器中是特別的一員，是唯一沒有簧片的木管樂器。長笛和其他木管樂器相同的，都是運用貝姆系統按鍵（Boehm System），它的發音原理為「將氣吹至吹口邊緣產生空氣旋渦，與管內空氣柱產生共振，再運用不同指法改變管內空氣柱長短而產生不同音高」。

 ## 長笛的家族樂器

長笛家族樂器種類很多，依音域來分類從高至低為：短笛（Piccolo）、長笛（Flute）、中音長笛（Alto Flute）、低音長笛（Bass Flute）。其中只有中音長笛是G調，其他都是C調。

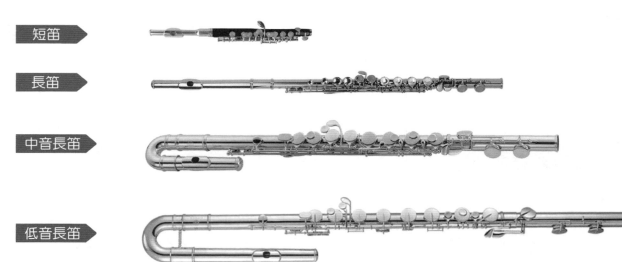

短笛

長笛

中音長笛

低音長笛

短笛Piccolo

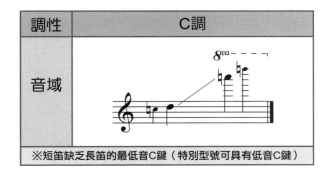

調性	C調
音域	

※短笛缺乏長笛的最低音C鍵（特別型號可具有低音C鍵）

短笛的長度為一般長笛的一半，音域則比長笛高一個八度，在長笛家族中是音域最高的，音色清脆響亮。現在，短笛已成為交響樂團中的常規木管樂器，一般由第三長笛手兼任。其角色多擔任伴奏為主，但也能成為獨奏樂器演出。

長笛Flute

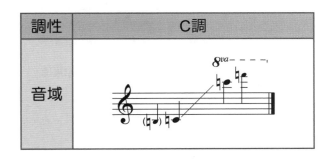

調性	C調
音域	

長笛屬於高音樂器，傳統木質長笛的音色特點是圓潤、溫暖、細膩，而金屬長笛的音色就比較明亮寬廣。它的音域寬廣，高音域明亮清麗，低音域則溫暖低沈，音色極富變化，是個適合獨奏的樂器。長笛廣泛地被使用在巴洛克、古典樂、現代樂、爵士樂等多類型音樂中。

中音長笛Alto Flute

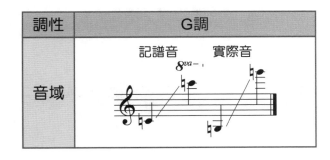

調性	G調
音域	記譜音　　實際音

中音長笛的聲音圓潤豐厚（特別在低音及中音區域上），這特點填補了長笛低音域較弱和欠缺的部份。法國印象派作曲家最早將它使用在管弦樂中，到現在作曲家亦有使用它為獨奏樂器演奏在多種音樂風格中。

低音長笛Bass Flute

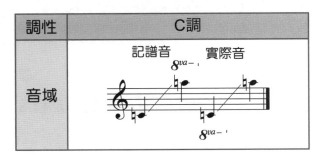

調性	C調
音域	記譜音　　實際音

低音長笛是長笛家族中音域最低者，它是1920年代才發明的新變種樂器。採用高音譜號，音色渾厚柔美，實際音比記譜音低一個八度，它可吹奏的音域和長笛相同，但一般而言，低音長笛不會吹奏吹過譜記音A6，原因是它的高音並不準確，一般以長笛代替即可。

 ## *長笛的構造*

長笛的設計是為了調整音高及攜帶方便，分為吹頭、管身、尾管等三部分。

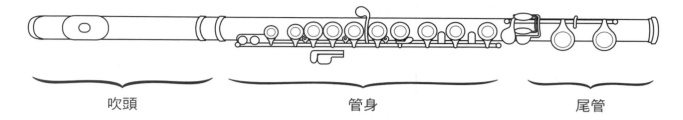

吹頭　　　　　　　　　　　　管身　　　　　　　　　　　尾管

吹頭

在吹頭最前端有螺帽、螺旋，而螺旋在吹頭管內附著軟木塞，可調整管內的管體長度，軟木塞的位置是依音響學而定的：長笛是從吹口的中心距反響板處17mm，短笛則為7mm。一般清潔棒前端17mm處會有刻痕，我們平時可以用清潔棒檢查看看。

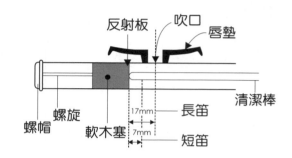

管身

長笛的管身包含了大部分的按鍵，從左到右依序是左手的按鍵處和右手按鍵處，一般管身的長度約為36cm。長笛管身按鍵有分為「開鍵式」、「閉鍵式」兩種：

開鍵式長笛（法式長笛）

按鍵有孔，需要用指肉按滿音孔吹奏。一般來說使用這種長笛吹奏者的運指姿勢較能正確。

閉鍵式長笛（德式長笛）

按鍵閉孔，適合初學長笛者使用。
※現在許多老師會直接建議初學的學生購買開鍵式長笛，用塞子塞住音孔來吹奏。

管尾

管尾是右手小指按鍵處，笛尾也是影響音色很重要的一個地方。等學習到一定程度後，可視需求做尾管（C foot / B foot）的選購。

 長笛的組裝

1、組裝長笛時，請握著管體來進行組裝，
　並避開按鍵的部分，以免影響按鍵的密
　合度。

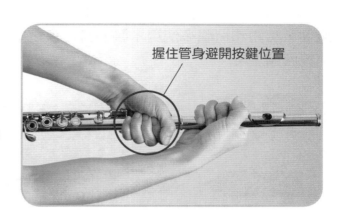

握住管身避開按鍵位置

2、吹頭接管身的位置在以下兩者之間的範
　圍，以吹奏者最容易吹響的位置為佳。
　「吹口的中心」對到第一個按鍵的中心
　軸線。「吹口的邊緣」對到第一個按鍵
　的中心軸線。

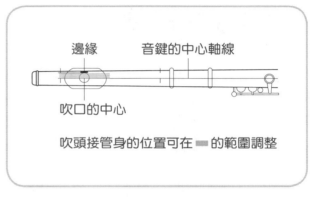

邊緣　　　　音鍵的中心軸線

吹口的中心

吹頭接管身的位置可在 ▬ 的範圍調整

3、尾管的軸線對到管身最後一個按鍵的
　中心。組裝尾管時，要注意尾管的軸
　線要對到管身最後一個按鍵的中心。

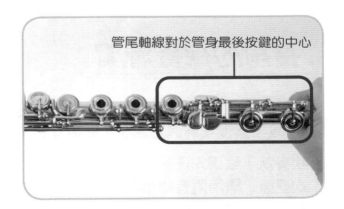

管尾軸線對於管身最後按鍵的中心

長笛的材質

材質和音色有相對的關係，國內大多使用金屬製（可能為鎳合金、純銀、鍍白金或K金），英國和荷蘭多使用木製長笛（黑檀木）。金屬長笛音色較明亮寬廣；木質長笛音色較圓潤溫暖。

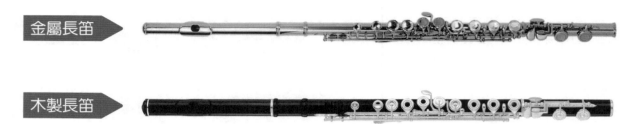

金屬長笛

木製長笛

長笛的選購建議

建議盡量與專家商量，購買時也需考慮售後服務。學齡前的孩子可以先選購彎管或水滴型長笛，身高大約130公分的孩子可直接選購正常款式的長笛，初學者可選用約台幣1~2萬的基本款長笛上手，隨著學習的層度加深可慢慢選購銀、金材質的長笛。樂器中使用銀或金的比例佔得越多（吹頭管、管身、按鍵），價格相對就會提高，進階長笛約台幣8~10萬，純銀手工長笛約台幣17~25萬，而鍍白金及k金的長笛就相當昂貴。樂器選擇配件還有分曲列式長笛、直列式長笛、是否加E鍵，C Foot或B Foot的選擇…等，這些都會使長笛的價格不同。

長笛的保養清潔

如何保養樂器也是很重要的，養成良好的保養、維護的習慣，可以延長樂器的使用壽命。以下為保養清潔要注意的事項及習慣：

1、吹奏前，建議先洗手、漱口，以免過多油質、雜質黏附在長笛上。

2、吹奏後，需用附有紗布或棉布的清潔棒擦拭管內水分，並使用沒有藥水成分的專業布擦拭笛身，切記擦拭的時候手不可用力按音鍵。

3、樂器使用久了也是會有氧化的情形發生，大約半年到一年就可以使用含有藥水的拭銀布，針對氧化部分輕輕地擦拭。

4、如果長笛各部分的接合有困難，可以用薄薄一層的凡士林或透明護唇膏塗在接頭就會滑順許多。

5、音鍵轉動的關節部分，偶爾可加優良的潤滑油（亦可交由樂器維修師傅處理）。

長笛清潔步驟

1、將紗布或棉布穿過清潔棒並捲起包覆。

2、使用有包覆紗布或棉布的清潔棒擦拭長笛的吹頭、管身、尾管內部水分，並注意手不要按到音鍵，請握在無音鍵的地方。

 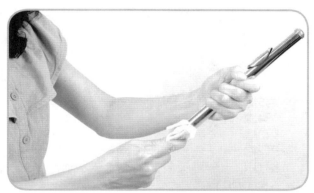

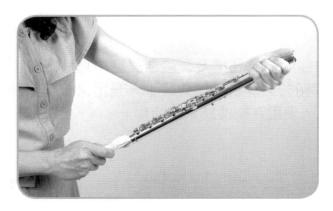 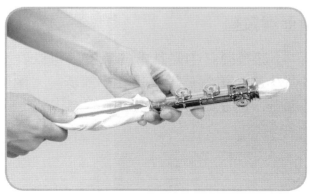

基礎樂理、腹式呼吸

　　在正式進入長笛的繽紛世界之前，我們要對基礎樂理有一些基本的認識，本課會說明如何看五線譜和其他相關的基礎樂理。音樂很重要的元素之一「拍子」，會在本課中讓大家有些概念，而吹奏長笛需使用的「腹式呼吸」方法也會介紹給大家。

 ## 五線譜視譜

　　「樂理」聽起來很深奧，但其實看久了會越來越熟悉，視譜的速度也會越來越快，剛接觸時視譜的速度會比較慢不用太擔心，慢慢地學習這些「音樂知識」，就會漸漸地上手了！

五線譜表

　　音的高低以五線譜來記譜，長笛是用高音譜記號記譜來表達音高。五線譜的各線與各間名稱如下：

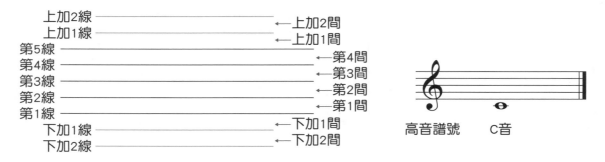

小節與縱線

　　小節是樂譜中最基本的單位，可以表示樂曲的基本結構及長度。樂譜中以縱線分割各個小節，這個縱線就是「小節線」。兩條等粗的細線為「樂句線」，是用來分隔樂曲各部分，而左細右粗的兩條直線為「終止線」，使用在樂曲結束的時候。

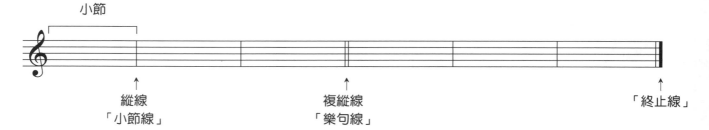

臨時記號

臨時變化音高所用的記號。

記號	讀法	含意
♯	Sharp	升半音
♭	Flat	降半音
♮	Natural	回原音
×	Double Sharp	升一全音
♭♭	Double Flat	降一全音

音名與唱名

　　音名就是音高的名稱，即C、D、E、F、G、A、B。音名和音高的關係是絕對的、固定的，不論在任何調，音名都不會改變。但唱名不相同，唱名和音高的關係是相對的，唱名指的是大家最常聽到的Do、Re、Mi、Fa、So、La、Si，當要把音調唱出來時，就是使用唱名。唱名並非固定的，因為它會隨不同的調性而改變相對位置。例如C大調時，Do的位置在C；G大調時，Do的位置在G。

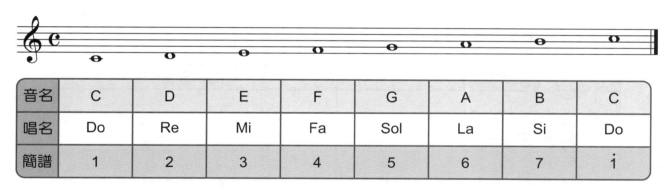

音名	C	D	E	F	G	A	B	C
唱名	Do	Re	Mi	Fa	Sol	La	Si	Do
簡譜	1	2	3	4	5	6	7	i

音符與休止符

　　音符擺放在譜表的位置不同，所代表的音高也不同。而休止符由於無音高，因此五線譜上的位置是固定的。不同的音符拍長代表在一個小節中所佔據的空間也不同。例如，全音符是占據整個小節，這也是為什麼會命名為全音符。

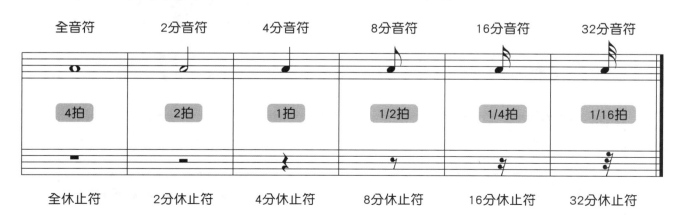

全休止符代表整個小節都休止。而較長的休止符寫法如下，分別為休息4小節、休息6小節。

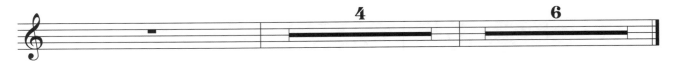

附點音符與附點休止符

附點音符的附點會延長其音符的一半長度。

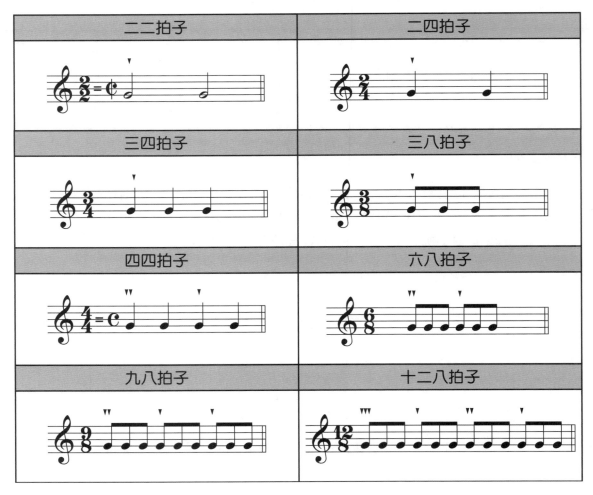

拍號

拍號是記在譜表的開頭（調號的左邊），以分數來表示，分母是單位音符名稱，分子是一個小節內單位音符有多少個。例如4/4拍是在一小節內有4個四分音符，6/8拍則是一個小節內有6個八分音符。以G音示範。

二二拍子	二四拍子
三四拍子	三八拍子
四四拍子	六八拍子
九八拍子	十二八拍子

♪ 計數拍子

在吹奏練習的過程中，一定要養成數拍子的能力與好習慣，拍子數的穩，才會有穩定的節奏表現，音樂才能精確的呈現。我們可借助節拍器或手機APP節拍器來幫忙穩定速度，數字越多代表越快，例如譜上標示「♩=80」就代表一分鐘要達到80下的速度。

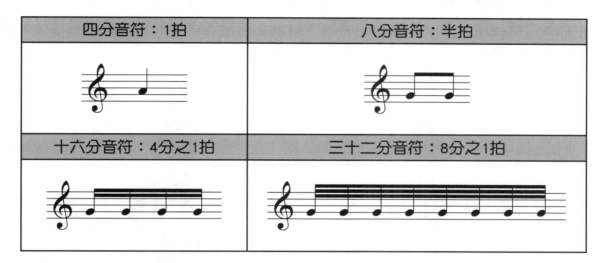

四分音符：1拍	八分音符：半拍
十六分音符：4分之1拍	三十二分音符：8分之1拍

練習

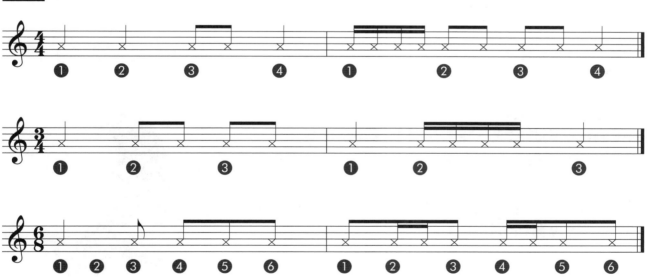

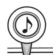 # 腹式呼吸

腹式呼吸的練習方法及要訣

　　吹奏長笛需使用腹式呼吸來吹奏，吸氣時要讓身體的腹部、腰部、胸部、背部在吸入氣時脹大，不能只有腹部前方脹大。吐氣時「憋住氣」慢慢吐氣，身體腰兩側筋肌向外擴張並且下腹部使力支撐，保持勿讓胸部凹下。要體會這種感覺，必須日積月累的練習，就能抓到訣竅。

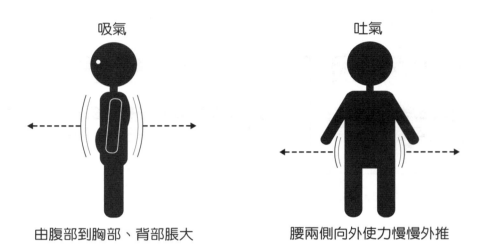

吸氣	吐氣
由腹部到胸部、背部脹大	腰兩側向外使力慢慢外推

練習

先深吸4秒，讓氣吸很深，橫膈膜下放，腹部的左右前後側都需同時脹大。接著憋著氣慢慢地釋放均勻緩慢的氣，此時腰兩側的肌肉需向外一點一點地向外使力支撐，讓氣運出去是有力量的，可以循序漸進地慢慢加長自己吹氣的長度，建議可以練習達到能吐氣15~25秒，反覆練習10次。

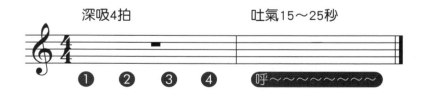

深吸4拍　　　　　　　吐氣15～25秒

❶　❷　❸　❹　呼～～～～～～～～

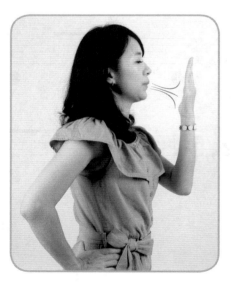

▲右手插腰，左手放嘴巴前方，讓氣吐到手掌心。

※學習小技巧
1、在杯內裝水，用吸管在水中徐徐吹出持續的均勻氣泡量。
2、擺張小紙張在牆上，對紙張吹氣使之不掉落。

　　現在的你一定迫不急待地想拿起長笛吹奏吧！我們就開始逐步學習了解長笛演奏的姿勢，如果想要拿穩長笛、吹好長笛，請注意筆者提醒的細節喔！

 ## 基本演奏姿勢

1、將樂器放在左手食指根關節處，手腕要凹，以支撐笛子。

2、將右手的拇指放在食指下方或偏左方些，以支撐樂器。

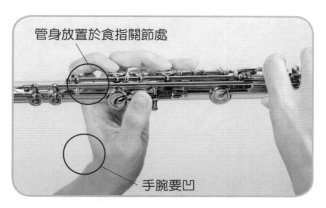

管身放置於食指關節處

手腕要凹

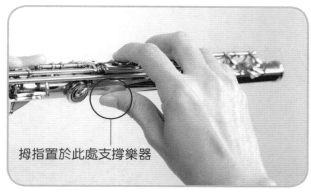

拇指置於此處支撐樂器

3、雙手持長笛的姿勢如下，注意手指要向內側彎曲。

4、手肘、手臂位置需離身體約1~2個拳頭的距離，如果太近肺活量會減少。

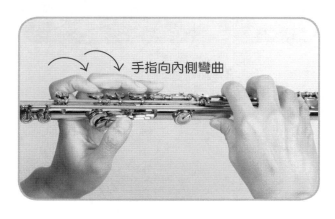

手指向內側彎曲

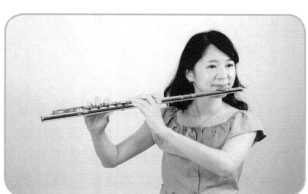

5、最後保持「頭高、肩低」的姿勢。兩腳站與肩同寬，身體站向右前方（約1~2點鐘方向），頭轉向12點鐘方向。

※學習小技巧
要將長笛拿得平穩不晃動，記得三定點的力量平衡：
1、下巴靠穩。
2、左手食指（向後上方推）。
3、右手大拇指（向前上方推）。

🎵 吹頭練習

1、兩頰像微笑，用牙齒輕咬兩頰內側，上下牙齒對齊並略開。

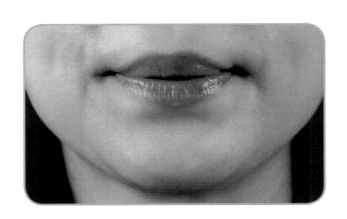

2、吹口內側邊緣靠在下唇1/2處（唇偏厚者則放下唇約1/3處），讓下唇遮住吹口的1/3~1/4。最理想的位置是下唇中央，不過如果齒列或嘴唇型態特殊的人可以稍微離開嘴唇中央（偏左或偏右一點）。

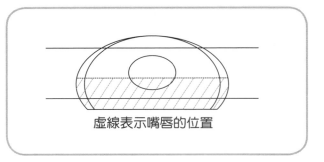

虛線表示嘴唇的位置

3、保持這唇形，用右手遮住吹頭右側。

4、接著加上吐「Tu」，把氣吹向吹口邊緣，讓氣一部分在
　管外，一部分在管內。若吹奏不出聲音時，下顎可以做
　前後左右微調，找出最漂亮最厚實的音色。

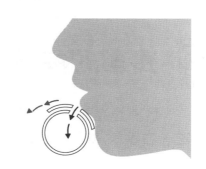

※學習小技巧
吹奏時口腔狀態要像「打哈欠」、「含一顆蛋」般打開。

練習

請使用腹式呼吸法來運氣，吸多吐少、不急不徐地進行以下的練習。

1、右手「蓋住」吹頭右側，深吸 4 秒，緩慢吐氣 4 秒以上長音，練 10 次。
　右手「放開」吹頭右側，深吸 4 秒，緩慢吐氣 4 秒以上長音，練 10 次。

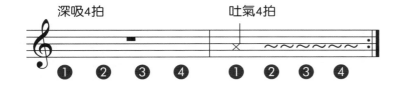

2、用舌尖輕點上門牙後方，清楚地吐四個「tu」音，蓋住、放開吹頭右側各練10 次。

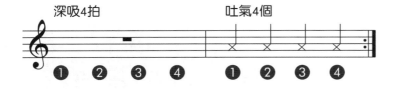

平靜的長音

　　前一課我們學習到長笛正確的演奏姿勢，接著學習吹奏低音域B、A、G 和中音C，長笛要吹奏得好聽，必須從最基本的長音練習開始，而這幾個音都是左手的變化指法。請記住，一開始打下良好的音色基礎是未來能吹奏出優美旋律的基石，期盼大家在前六課當中，穩扎穩打地建立良好的基礎吹奏能力。

長笛的指法

　　熟練並完成吹頭練習後，可以將長笛的吹頭、管身、尾管組裝起來，再來學習關於左、右手指法擺放位置。請參考下方長笛的手指擺放圖：

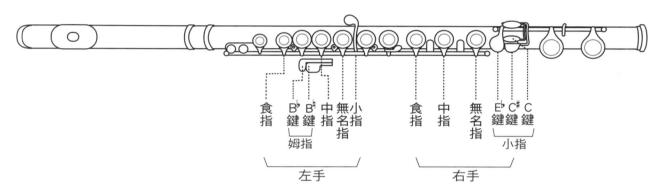

食指　B♭鍵　B♮鍵　中指　無名指　小指　　食指　中指　無名指　E♭鍵 C#鍵 C鍵

姆指

小指

左手　　　　　　右手

指法代號簡稱

	拇指	食指	中指	無名指	小指
左手	左1	左2	左3	左4	左5
右手	無	右2	右3	右4	右5

※小提醒
1、左手2、3 指之間有一個按鍵不按。
2、右手小指的指法大多是在E♭鍵上。

手的姿勢

　　左手觸按長笛按鍵時，要注意左手手腕要凹，以及左手食指關節處是否有支撐好長笛（如右圖）。

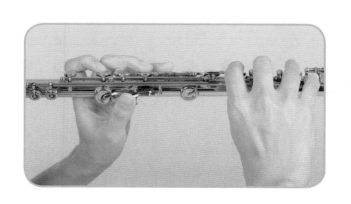

不論是吹奏開孔式或閉孔式長笛，都要養成用每根手指的指肉輕碰並按滿按鍵中心圓的好習慣。如果是吹奏開孔式長笛，一開始學習吹奏可以先使用塞子塞住音孔，爾後才能漸進式地拔除音孔的塞子，直接用手指的指肉按滿音孔來吹奏喔！

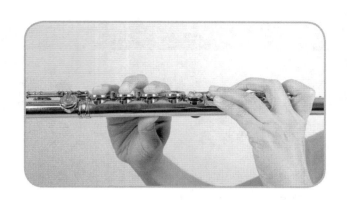

低音G、A、B及中音C的長音

先進行練習吹奏低音G、A、B及中音C四個音的長音，以下為練習時的注意事項：

1、吹奏時，氣的速度偏緩，喉嚨打開，邊練習要邊記住指法，有規則可循。

2、每個音都可以搭配腹式呼吸，請深呼吸4拍，腹部撐住的同時，緩慢且均勻地吐氣至少4拍以上，偶後慢慢增加吹氣的長度至5拍、6拍、甚至10拍。

3、吹奏時，「丹田」需用力支撐，讓吹奏出來的音是有力量的。丹田在肚臍眼下三根指頭的地方。

4、記得耳朵打開來聽自己的音色是否「結實、飽滿、乾淨」，而且聲音聽起來是要「平靜的長音」喔！

5、每個音一開始都需吐舌，清楚不過重，結束音的時候音準也不可掉下。

6、請務必配合節拍器練習，速度設定為♩=72，每個音各練5~10次。

7、練習順序為「低音B－A－G－中音C」，低音B為長笛最容易發出的音。

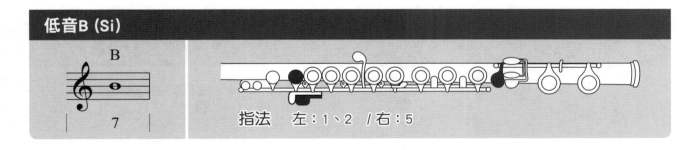

低音B (Si)

指法　左：1、2／右：5

練習1　吹奏時注意左手手腕要凹，食指關節處要撐好長笛。注意請吹足4拍的長度，下個小節的4拍休息也請好好吸飽氣。

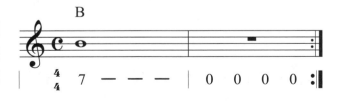

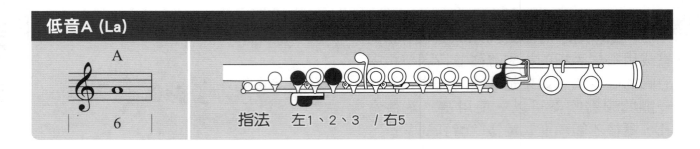

低音A (La)

A

6

指法　左1、2、3 / 右5

練習2　低音A的指法比低音B多一個左手3（中指）。吹奏請注意是否有吹足4拍。

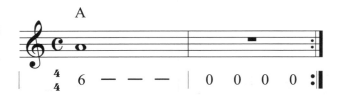

A

4/4　6 － － － | 0 0 0 0 :‖

低音G (Sol)

G

5

指法　左1、2、3、4 / 右5

練習3　低音G的指法比低音A多一個左手4（無名指）。吹奏請注意是否有吹足4拍。

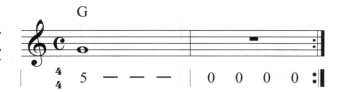

G

4/4　5 － － － | 0 0 0 0 :‖

中音C (Do)

C

i

指法　左2 / 右5

※左手大拇指需放開，不可以扶在長笛管身。

練習4　吹奏中音C時，大拇指不可以觸碰笛身去支撐，記得第2課裡所提醒的持笛平衡三定點方法。

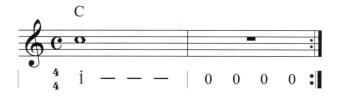

C

4/4　i － － － | 0 0 0 0 :‖

 # 吹奏練習

練習5 此練習是為了讓吹奏者熟悉指法，請注意以下幾點：

1、請隨著以下各小節音高的變化，準確地變換指法。

2、在小節線上換氣，記得不能為了換氣而縮短前方全音符4拍的長度。

3、呼吸時，喉嚨和身體都要放鬆，若呼吸聲音過大，就代表喉嚨過緊。

練習速度♩=72。

①

②

③

④

⑤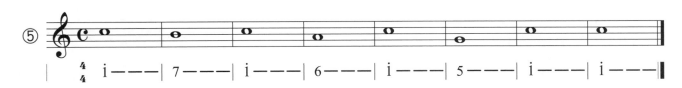

⑥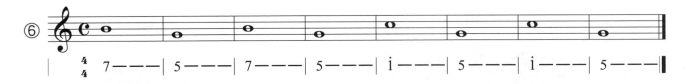

練習6 吹奏時請仔細數拍子，如果需要也可以借助節拍器的幫忙。練習速度 ♩=72。

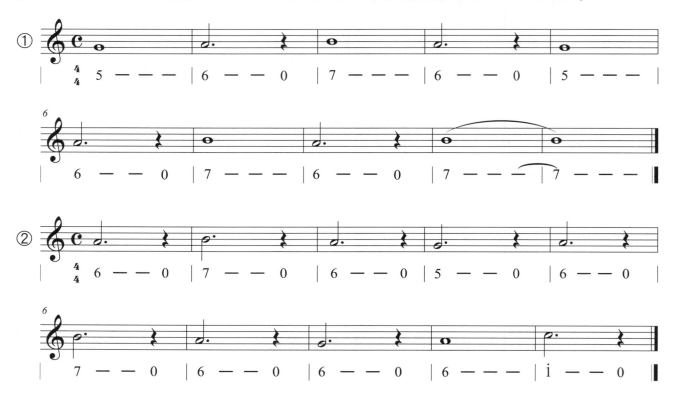

補充小知識─知名長笛家

Jean-pierre Rampal 讓・皮埃爾・朗帕爾（1922－2000）

　　1922年出生於法國巴賽，自幼就在身為馬賽音樂院長笛教授的父親指導下，累積了堅實的長笛吹奏技巧。1947年在日內瓦國際比賽中獨占鰲頭，聲名遠揚。他純淨、自然而優美的音色，洗鍊的技巧，洋溢著華貴與溫馨，他那閃耀著絲綢般光澤與圓潤的樂音，成為樂迷永恆的思念，素有「黃金長笛」美譽。

清楚的吐音

　　本課要學習吐音，相信學完本課後就會發現發音變得簡單許多。吹奏音符的吐音就像學習英文ABC的咬字，必須要很清楚、清晰，不可以含糊不清。吹奏樂曲時，為了要完整呈現樂譜上的音符，必須把吐音練習好，讓聽的人能清晰聽到演奏者所表達的音符、旋律。

　　另外，透過本課的練習譜例，你可以漸漸地抓到在樂譜當中最常出現節拍與節奏。在初學階段，四分音符、二分音符、八分音符、附點二分音符和附點四分音符，是樂曲當中最常見的節拍。

♪ 吐音方式

　　請用舌尖輕點上門牙下方後氣立即吐出，發出「Tu」或「ㄊㄨ」音，這樣的練習是為了讓每個音有清楚的發音。

　　記得每個音吹奏前先深呼吸4拍，吹氣時氣要運足，並且每天練習時要把基本的長音練習、吐音練習搭配不同音高，請按部就班、扎實地練習。

♪ 吹奏練習

　　請照下方的節奏練習吐音，這裡的吐音是指「單吐」，搭配吹奏低音G、A、B、中音C。

練習1 低音G（Sol），可以一小節換氣1次，請各練習5次，並配合節拍器♩=72。

練習2 低音A（La），可以一小節換氣1次，請各練習5次，並配合節拍器♩=72。

練習3 低音B（Si），可以一小節換氣1次，請各練習5次，並配合節拍器♩＝72。

練習4 中音C（Do），可以一小節換氣1次，請各練習5次，並配合節拍器♩＝72。

練習5 可以大約在4拍或一個小節處換氣一次，再慢慢改為2小節換氣一次。遇到休止符時需確實表現音符休止，耐心等候休息的拍數再繼續演奏下去。請注意聆聽音色是否「圓潤、乾淨」，盡量讓氣音聲減少。請配合節拍器練習，速度設定♩＝72。

練習6 此譜例的拍號為4/4拍，裡面的附點二分音符（♩．），它的拍長是二分音符加四分音符，音符長度為3拍。同樣地，遇到休止符時需確實表現音符休止，考驗吹奏者的數拍能力，練習速度♩=72。

練習7 此譜例的拍號為2/4拍，即表示「以四分音符為1拍，每小節有2拍」，在此練習計數2/4的拍子，兩小節可換氣一次，練習速度♩=72。

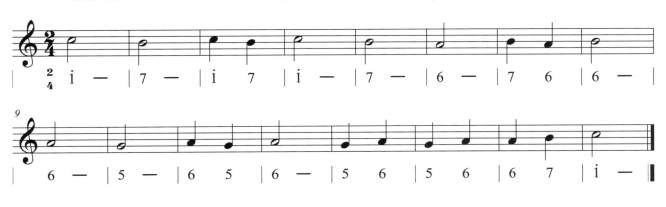

練習8 此譜例的拍號為3/4拍，即表示「以四分音符為1拍，每小節有3拍」，在此練習計數3/4的拍子，兩小節可換氣一次，練習速度為♩=72。

練習9 在吹奏時，心裡要想著音高，而且氣需跟著音高稍微改變，這有助於掌握變換音程的吹奏。請練習兩小節換氣1次，如果氣不足，則可以一小節換氣1次，練習速度♩=72。

練習10 練習速度為♩=72。

練習11 附點音符的附點會延長其音符的一半長度，因此吹奏附點四分音符的實際長度為「原來的1拍+1拍的一半」，總共是1拍半的長度。練習速度♩=72。

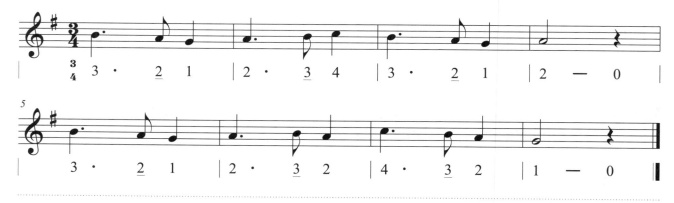

練習12 練習速度♩=80。

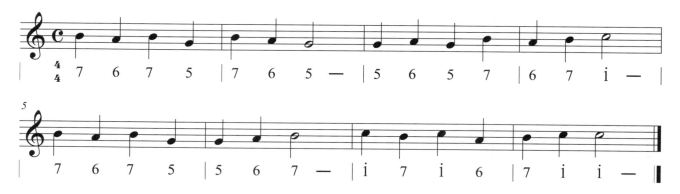

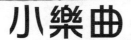

小樂曲

威爾斯旋律 ♩=80

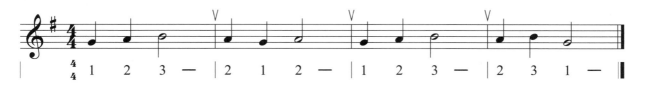

匈牙利民謠 ♩=72

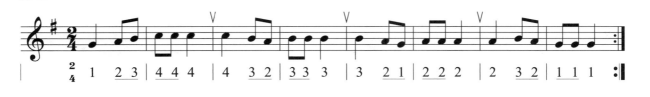

瑪麗有隻小綿羊 ♩=80

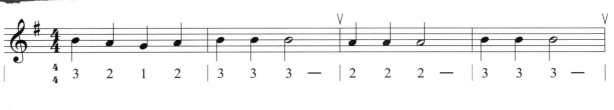

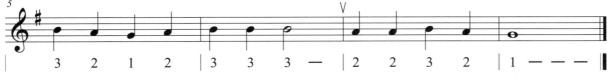

旋律 ♩=80

換氣位置可視需要1~2小節換氣一次。

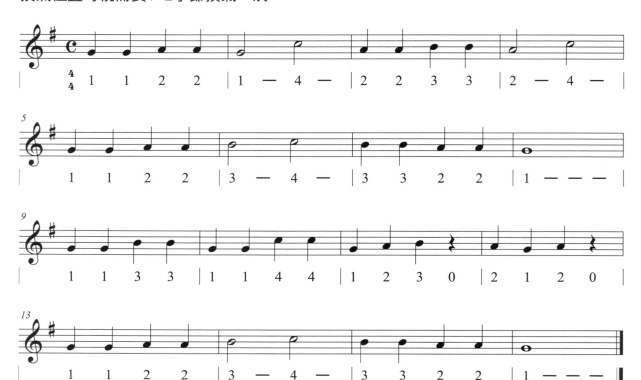

渾厚的低音域

在第3課中已學習吹奏低音G、A、B、中音C，本課要學習低音F、E、D的指法及吹奏。由於將近學會吹奏一個完整八度內的音，本課開始會適度地加入一些歌曲片段，以供學習者做為練習曲。

想要掌握低音吹奏要訣，請注意以下六點：

1、喉嚨打開放鬆。

2、氣速要更緩和。

3、氣量要給足。

4、嘴型保持住，不可過鬆。

5、上唇微微緊貼上門牙。

6、氣的方向稍微向下方吹奏。

♪ 低音F、E、D的指法

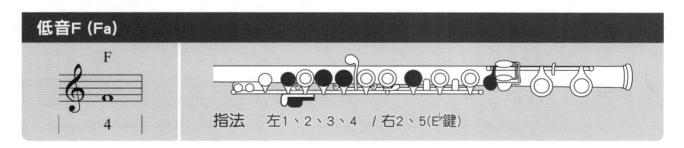

低音F (Fa)

指法　左1、2、3、4 ／右2、5(E♭鍵)

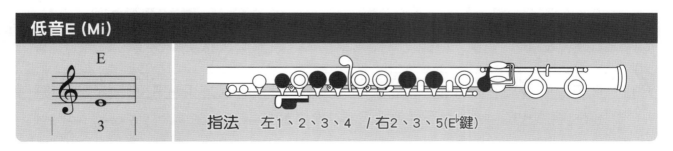

低音E (Mi)

指法　左1、2、3、4 ／右2、3、5(E♭鍵)

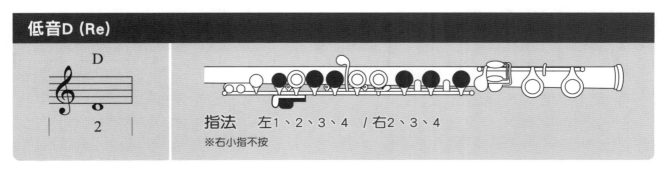

低音D (Re)

指法　左1、2、3、4 ／右2、3、4

※右小指不按

長音練習

☆ 先練習吹奏低音F、E、D的長音，請吹奏8~10拍，速度♩=72。

☆ 吹奏長音之前要好好地深呼吸4拍，吸到腹部先脹大，吸氣的時間可視個人能力，可從4拍開始練習，慢慢縮短到3拍、2拍，不需急著很快地吸氣，以能確實深呼吸及吸飽氣為準，並努力將音色達到「圓潤、厚實、渾厚」的狀態。

☆ 練習好低音F、E、D後，也請複習第3課的低音G、A、B、中音C。

吐音練習

☆ 請依照第4課所教的吐音方法，注意運舌的靈活度，以及吐舌的清晰度，練習好低音F、E、D，也請複習低音G、A、B、中音C。

吹奏練習

練習1 以下是音符移動的練習，並且培養對「換氣」的掌握。換氣位置可視需要1~2小節換氣一次。吹奏時把指法牢牢記住，一樣是有規則可循的！練習速度♩=72

① 吹奏時要想著正在吹奏的音高，越低音氣速越慢，但請吹多一點的氣量。

② 試試看兩小節再換氣。



③ 低音D會比低音F、低音E更難吹奏，因為管內空氣柱變得更長了，可試著吹出足夠且
緩慢的氣，就像冬天對著窗戶呼氣產生霧的氣速吹奏，嘴型不要鬆掉。

④ 視現階段能吹多久的氣來調整，請1~2小節進行換氣1次。

練習2　以下兩個範例相似，第二個比第一個低了三度。（練習速度 ♩=72）

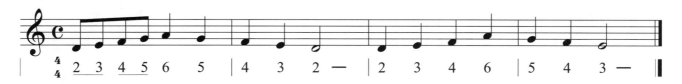

練習3　試試看更多與更快的手指練習。（練習速度 ♩=72）

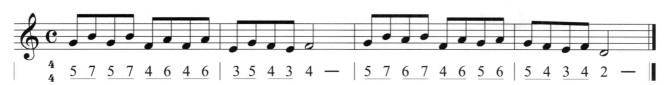

小樂曲

　　接下來就藉由熟悉的旋律來練習吹奏，感覺會更容易融入指法喔！若有喜歡的曲子也可以將它背起來。

法國旋律 ♩= 72

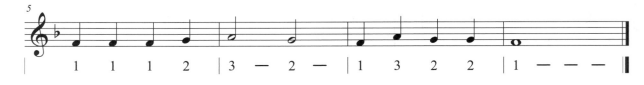

王老先生有塊地 ♩= 72

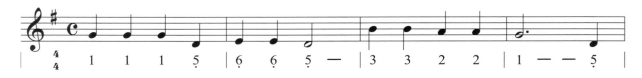

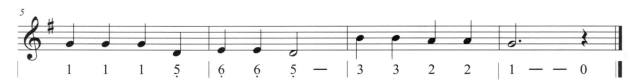

王老先生有塊地　詞：王毓騵　曲：美國民歌
OP：台北音樂教育學會　SP：常夏音樂經紀有限公司

下課鐘聲 ♩= 72

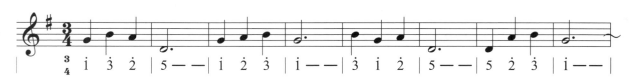

在學習圓滑奏之前，先把低音D到低音B及中音C的基本吹奏練習好，在完成基本練習的長音和吐音後，就可以學習本課的圓滑奏。

基本練習

長音練習

☆ 低音G、A、B、中音C和低音F、E、D，每個音深呼吸2拍，以♩=72的速度吹奏8~10拍的長音，每個音反覆練習3次。

吐音練習

☆ 低音G、A、B、中音C和低音F、E、D，每個音深呼吸2拍，以♩=72的速度吐音8個四分音符（即為8拍），每個音反覆練習3次。

圓滑奏

想要吹出來的音是連貫的、不分開、不中斷，這時就會需要圓滑的吹奏技巧。圓滑奏在樂譜上的表現方法是以一條弧線出現在音群的上方或下方。當譜上出現一條圓滑線時，演奏方式為在第一個音吐舌就好，其餘後方的音符用運氣連起來，不用吐舌。

練習1 只在第一個音以「Tu」發音，而後面的三個音是用同一口氣吹奏完成，請練習5次。（♩=72）

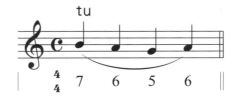

練習2 當看見同音高的兩個音用弧線連起來時，演奏方式為兩個音的長度實質相加，吹奏時請仔細算好拍數。（♩=72）

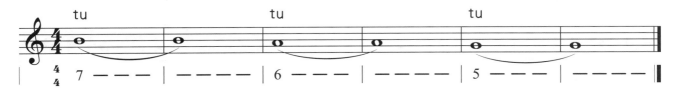

練習3 下方為幾首圓滑奏練習曲，請盡量做到2小節再換氣。（♩=72）

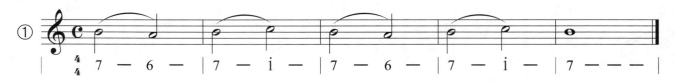

① 7 — 6 — ｜ 7 — i — ｜ 7 — 6 — ｜ 7 — i — ｜ 7 — — — ｜

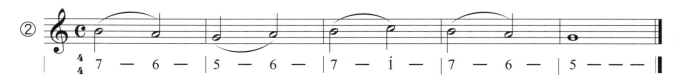

② 7 — 6 — ｜ 5 — 6 — ｜ 7 — i — ｜ 7 — 6 — ｜ 5 — — — ｜

練習4 三度、四度的圓滑奏練習。（♩=72）

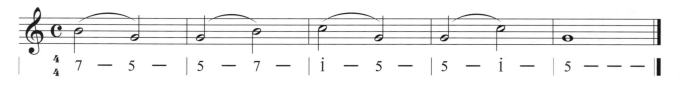

7 — 5 — ｜ 5 — 7 — ｜ i — 5 — ｜ 5 — i — ｜ 5 — — — ｜

練習5 往更低的音域吹奏，越低音則氣速要越緩。（♩=72）

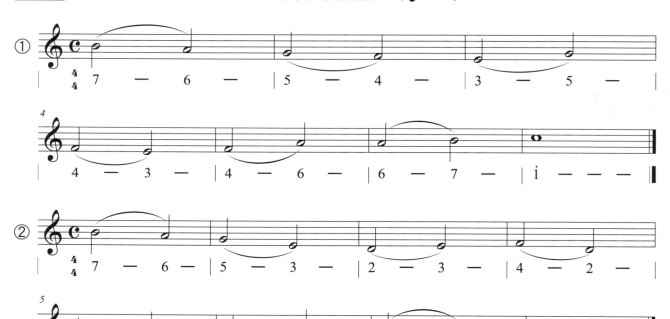

① 7 — 6 — ｜ 5 — 4 — ｜ 3 — 5 — ｜

4 — 3 — ｜ 4 — 6 — ｜ 6 — 7 — ｜ i — — — ｜

② 7 — 6 — ｜ 5 — 3 — ｜ 2 — 3 — ｜ 4 — 2 — ｜

3 — 5 — ｜ 4 — 6 — ｜ 5 — 7 — ｜ i — — — ｜

練習6 請仔細算拍子，休止符也請確實表現休息。（♩=72）

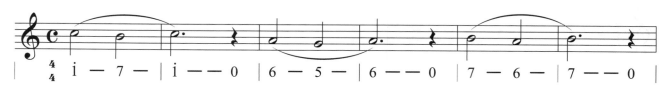

i — 7 ｜ i — — 0 ｜ 6 — 5 — ｜ 6 — — 0 ｜ 7 — 6 — ｜ 7 — — 0 ｜

38 長笛24課

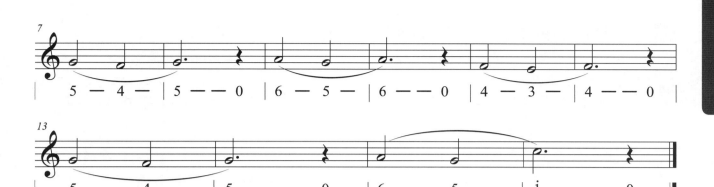

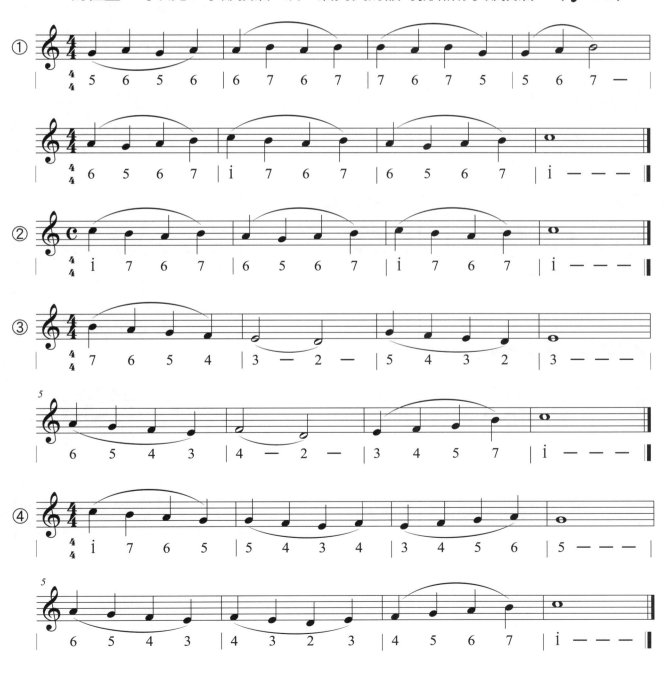

練習7 之後會慢慢增加音符的圓滑奏吹奏，請穩定、規律地吹奏每個音。注意換氣的位置，可以先一小節換氣1次，氣夠長的話可挑戰兩小節換氣。（♩=72）

練習8 挑戰吹奏更長的樂句，圓滑線的句子拉更長了。（♩=72）

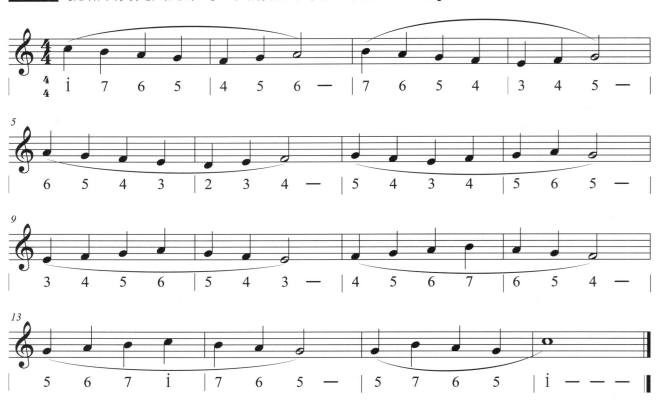

練習9 此練習為3/4拍，手指移動加快的圓滑奏。（♩=72）

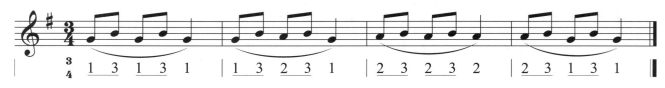

練習10 吐音和圓滑奏的交錯使用。（♩=72）

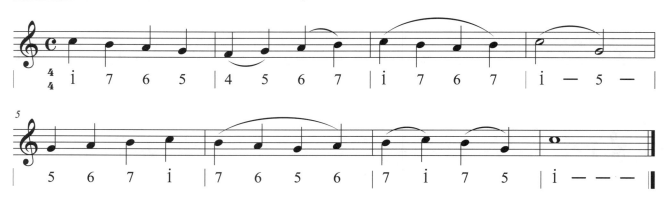

小樂曲

綠油精－廣告配樂片段 ♩=72

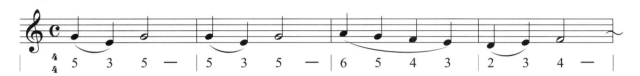

綠油精 詞：林福裕 曲：英格蘭民歌
OP：台北音樂教育學會 SP：常夏音樂經紀有限公司

新世界交響曲－選段 ♩=72

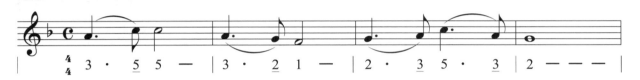

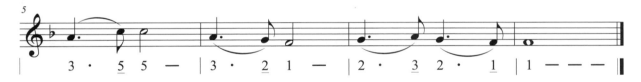

法國旋律 ♩=72

加入一點圓滑奏並移高2度，是否與第5課所練習的，有不一樣的感覺呢？

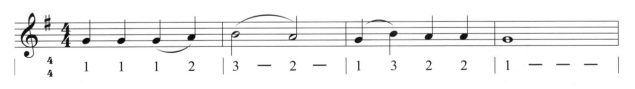

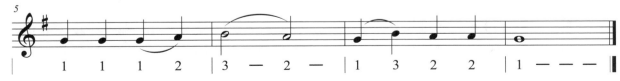

長笛的表演形式有「獨奏」與「室內樂」，而長笛二重奏是室內樂中最常見的一種，只要兩支把長笛一起演奏就是長笛二重奏，由兩支長笛同時各自吹奏單行旋律而構成和聲，比自己單獨吹奏還要好聽喔！這裡為了讓學生可以體會二重奏的感覺，以下的譜例請老師帶著同學練習看看。(♩=72)

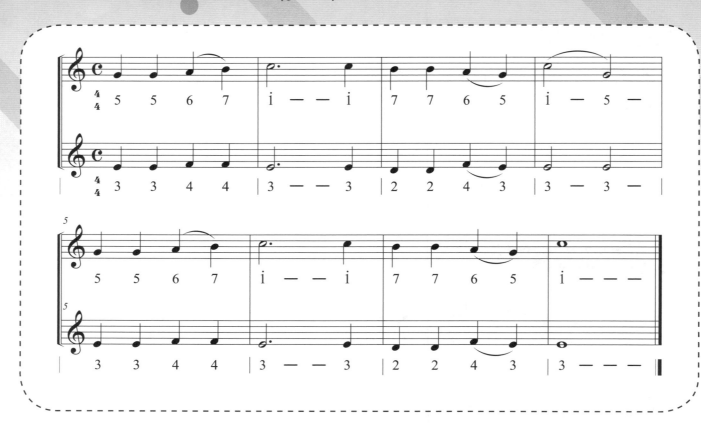

柔和的中音域

前幾課已經學會低音D、E、F、G、A、B及中音C，本課要學習中音D、E、F、G。

♪ 中音D、E、F、G 的指法

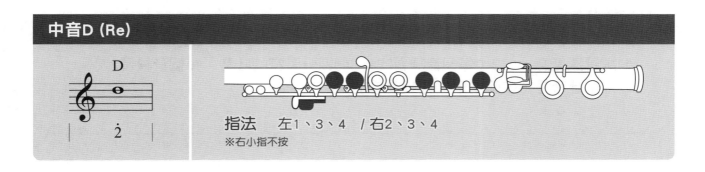

中音D (Re)

指法　左1、3、4 ／右2、3、4
※右小指不按

中音E (Mi)

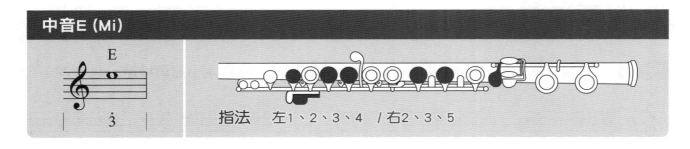

指法　左1、2、3、4 ／右2、3、5

中音F (Fa)

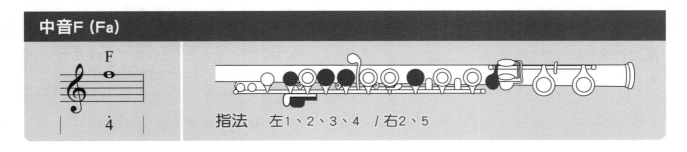

指法　左1、2、3、4 ／右2、5

中音G (Sol)

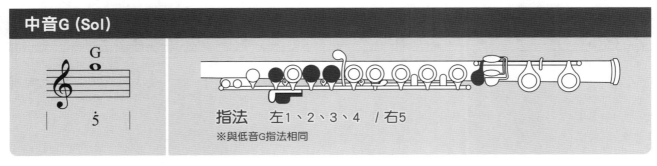

指法　左1、2、3、4 ／右5
※與低音G指法相同

長音練習

☆ 依序複習前幾課所教的內容之後，再練習中音D、E、F、G的長音。

☆ 練習速度為 ♩=72，長音要維持8拍~10拍，每個音練習3次。

☆ 記得每一次吹奏長音之前，都需要好好地腹式呼吸，吹氣時丹田使力用腹部兩側肌肉緩慢向外推，然後支撐著肚子好好地運氣吹奏長音。但隨著音高越高，氣的速度就需要推快一些，每個音也需搭配吐音開始。

☆ 請注意音色共鳴是否良好。

☆ 結束音的方式為支撐好腹部並停止吹氣，嘴型不可鬆掉。

吐音練習

☆ 依序複習前幾課所教的內容之後，再練習中音D、E、F、G的吐音。

☆ 練習速度為 ♩=72，每個音練習吹奏8個四分音符的吐音，每個音練習2次。

☆ 注意吐音是否乾淨清楚，且氣要運足。

吹奏練習

練習1 練習變換指法，先一小節換氣1次，氣夠長的話，可挑戰兩小節再換氣。（♩=72）

練習2 練習有拍子變化的節奏，請仔細數拍子。（♩=72）

練習3 練習計數拍子，休止符不要忘記表現出來喔！（♩=72）

練習4 圓滑線的練習，用氣連起來吹奏，第二個音不需要吐舌，氣夠長的學生可挑戰
2小節換氣。（♩=72）

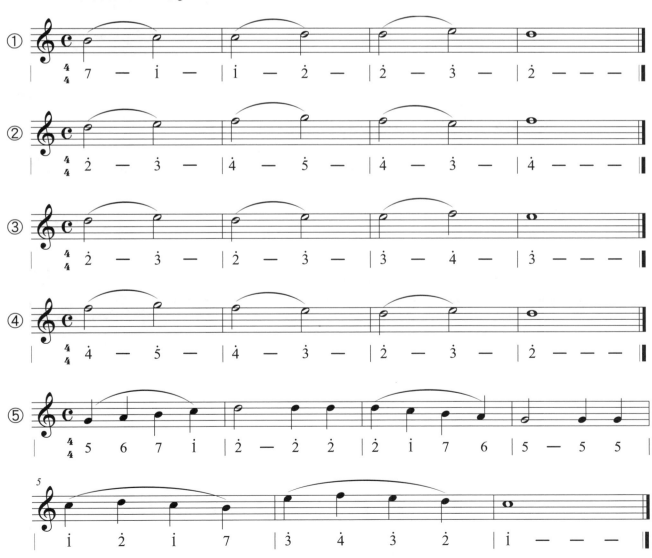

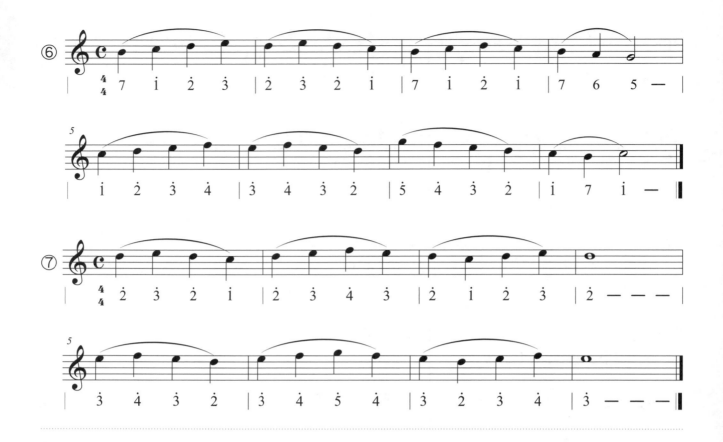

練習5 中音C及中音D要特別好好地練習，請注意換指法時，持長笛的三定點要穩固，必須讓笛子不晃動。（♩=72）

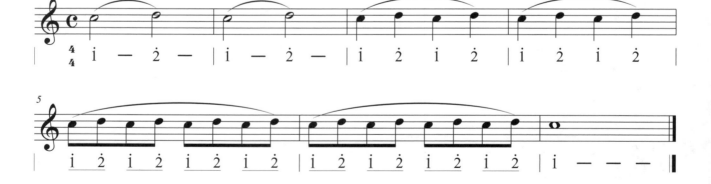

小樂曲

練習完成後，可以來吹一些短的旋律及小曲子。

旋律 ♩=72

1、大致兩小節左右換氣1次，或是長音後方換氣。

2、開始吹奏曲子前，先找到「中音G」的音高，找到之後再開始吹曲子。

3、邊吹邊想音程音高有助於掌握氣，越往低音域，氣速要稍微變緩；越往高音域，氣速則要稍微推快。

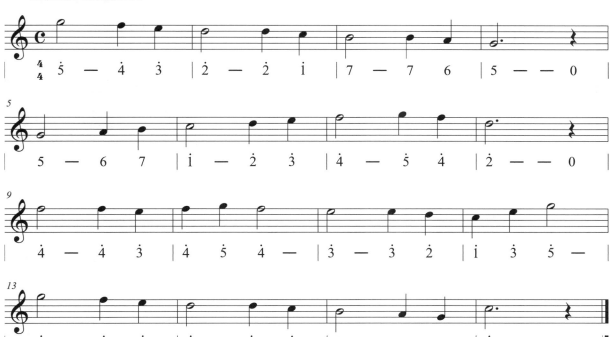

洋基歌 ♩=72

這是一首可愛詼諧的曲子，記得小圓滑奏要表現出來喔！

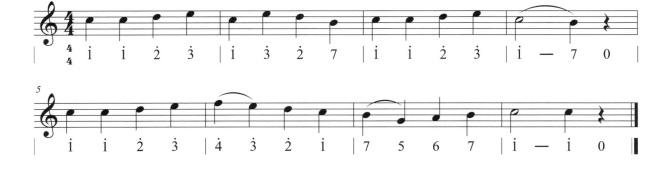

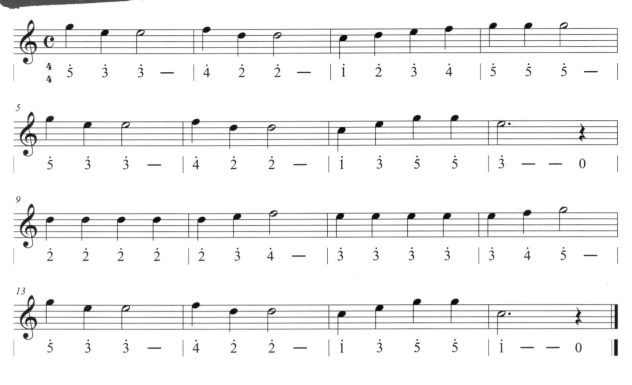

這首請想音高音程來吹奏，相對的氣速也會變換。也需注意連結線的長度，一個全音符加上四分音符，等於五拍。

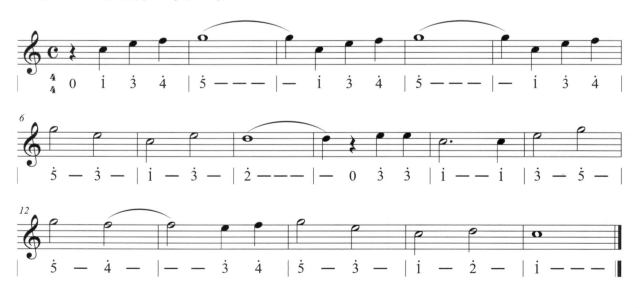

天空之城－選段 ♩=72

筆者挑出好聽的旋律片段想刺激大家學習。圓滑線與附點四分音符需演奏清楚正確。

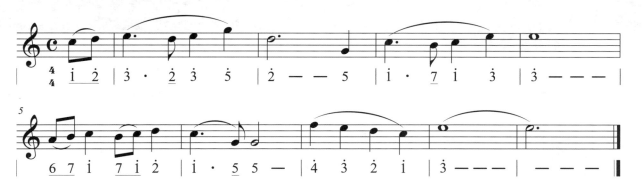

小二重奏 ♩=72

請試著和老師或同學一起合奏，並仔細聆聽二聲部悅耳的和聲。

F大調

學習長笛時，第一個學習到的音階是F大調音階，因為F大調音階是較容易吹奏出來的音域。在進入學習吹奏F大調之前，我們先了解何謂音階及大調音階的組成。

音階

以任意一音為起音，在五線譜上按照高低次序排列，就形成音階。常用的音階類型有大調音階、小調音階、全音階，半音階…等。鋼琴的鍵盤其實是根據音階做成的，鍵盤上相鄰兩音最短的距離為「半音」，而連續兩個半音在一起的距離則為「全音」，請見下方舉例：

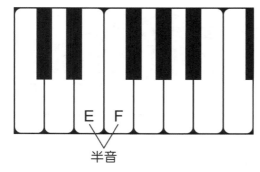

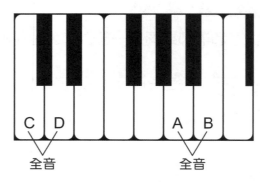

大調音階

大調音階是最為普遍使用的音階，又稱為「自然大調音階」。大調音階的排列模式為「全音—全音—半音—全音—全音—全音—半音」。請注意第三音到第四音、第七音到最後一音是半音，其餘都是全音。

F大調音階

F大調音階是以F音為起始音，按照大調音階的排列模式，是由F、G、A、B♭、C、D、E和F所組成，調號有一個降記號，如下圖：

音名	F	G	A	B♭	C	D	E	F
唱名	Fa	Sol	La	降Si	Do	Re	Mi	Fa
簡譜	1	2	3	4	5	6	7	i

要完整吹出F大調音階，必須還要多學一個「B♭」音（唱名為降Si）的指法。

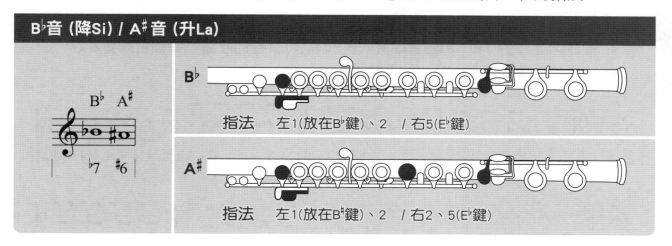

B♭音 (降Si) / A♯音 (升La)

B♭ A♯

♭7 ♯6

B♭ 指法　左1(放在B♭鍵)、2　/右5(E♭鍵)

A♯ 指法　左1(放在B♭鍵)、2　/右2、5(E♭鍵)

基本練習

長音練習

☆ 練習速度為 ♩=72，長音吹奏要維持8拍~10拍，每個音練習3次。

☆ 記得每一次吹奏長音之前，都需要好好地腹式呼吸，吹氣時丹田使力用腹部兩側肌肉緩慢向外推，然後支撐著肚子好好地運氣吹奏長音。但隨著音高越高，氣的速度就需要推快一些，每個音也需搭配吐音開始。

☆ 低音F和中音F指法是一樣的。

☆ 請注意聽音色共鳴是否良好。

☆ 指法請牢記。

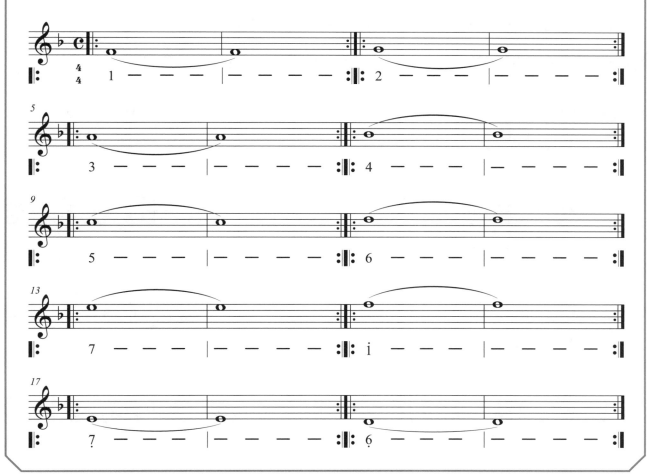

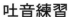

吐音練習

☆ 練習速度為 ♩=76，每個音練習吹奏8個八分音符的吐音，每個音練習2次。

☆ 注意吐音是否乾淨清楚，且氣要運足。

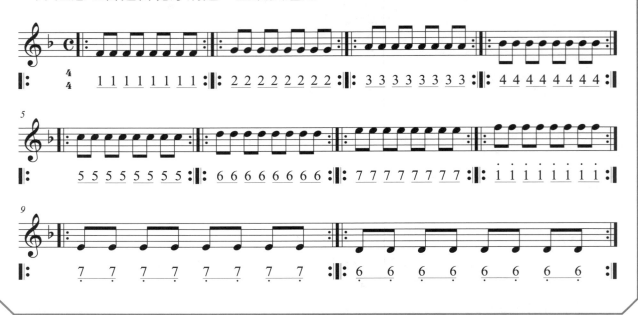

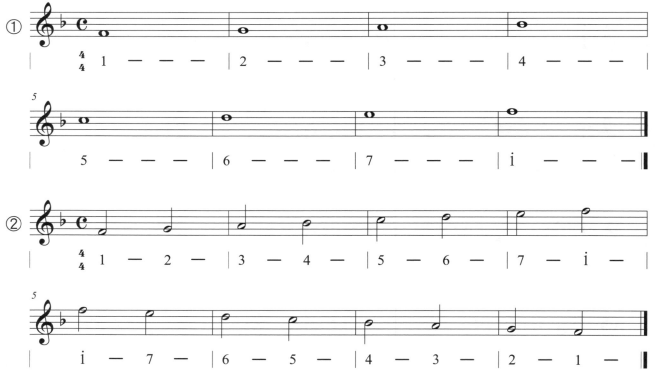

吹奏練習

如果能吹到8拍以上的話，這裡就可以兩小節換氣1次。

練習1 低音F至中音F的全音符、二分音符與四分音符練習（♩=72）。

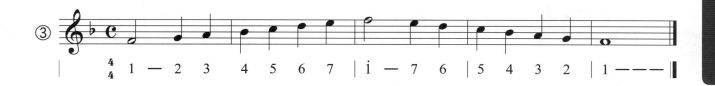

③
4/4 1 — 2 3 | 4 5 6 7 | i — 7 6 | 5 4 3 2 | 1 — — — ‖

練習2 F大調和弦練習曲（♩=72）

1、盡量兩小節換氣1次，換氣時也需確實用腹式呼吸法來吸氣，記得不能因為呼吸而犧牲前方音符的實質長度。

2、因為F大調的樂譜上的B音都是「B♭」，所以可以把左手大拇指一直擺放在B♭鍵，而吹到其他音高時，也不需要再移動大拇指到右方還原鍵。

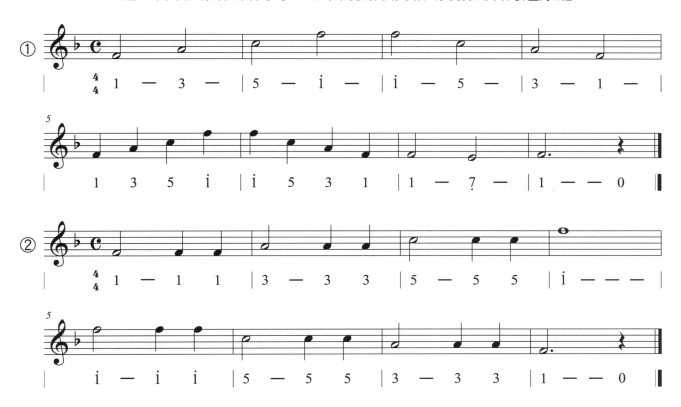

①
4/4 1 — 3 — | 5 — i — | i — 5 — | 3 — 1 —

5
1 3 5 i | i 5 3 1 | 1 — 7 — | 1 — — 0 ‖

②
4/4 1 — 1 1 | 3 — 3 3 | 5 — 5 5 | i — — —

5
i — i i | 5 — 5 5 | 3 — 3 3 | 1 — — 0 ‖

小樂曲

以下提供一些小曲子做練習，喜歡的曲子都可以背起來，有助於指法更熟悉。

亞維農橋上 ♩=60

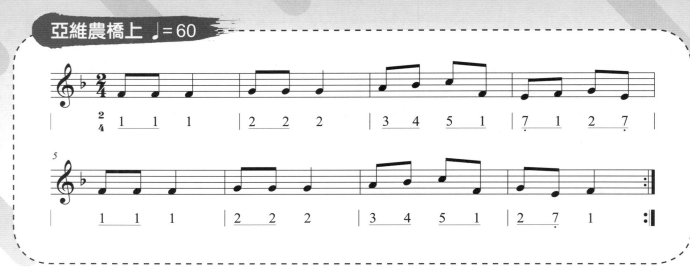

聖誕鈴聲 ♩=72

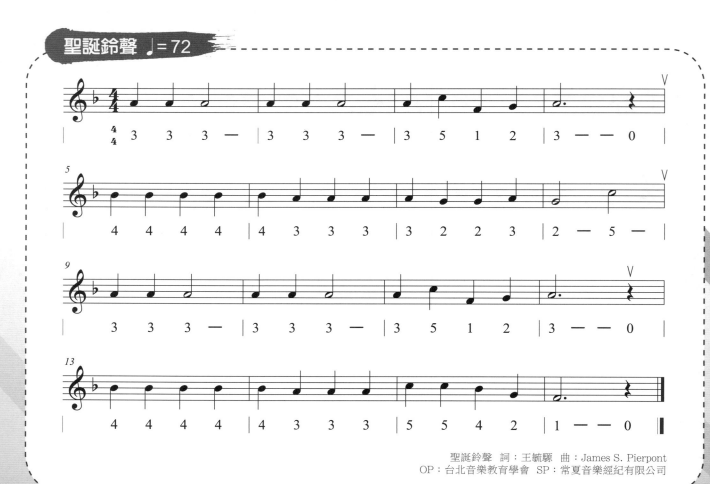

聖誕鈴聲　詞：王毓騵　曲：James S. Pierpont
OP：台北音樂教育學會　SP：常夏音樂經紀有限公司

蜜蜂 ♩=60

圓滑線部分要確實演奏出來，只需要第一個音吐舌，後方音不用吐。

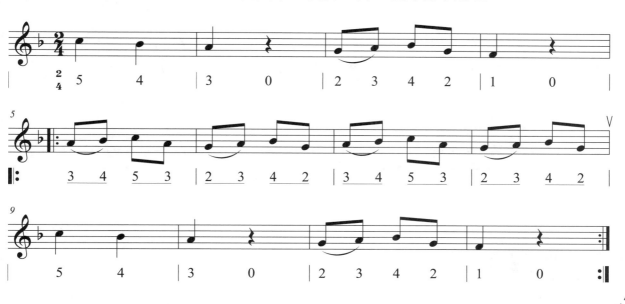

往事難忘 ♩=72

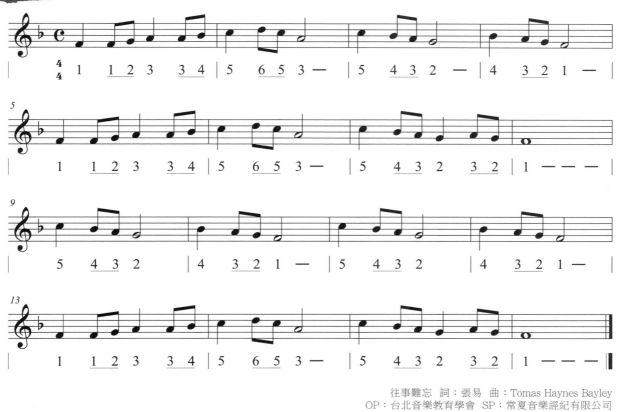

往事難忘 詞：張易 曲：Tomas Haynes Bayley
OP：台北音樂教育學會 SP：常夏音樂經紀有限公司

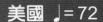

美國 ♩= 72

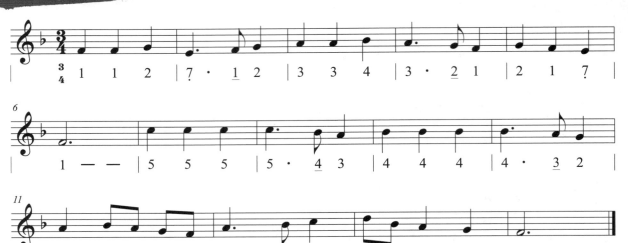

布穀鳥 ♩= 72

此曲譜為二重奏，譜上的「>」記號為重音記號，演奏時肚子要向內用力推一下，
因為瞬間氣力會較多，所以下顎需要放鬆些，以免導致破音產生。

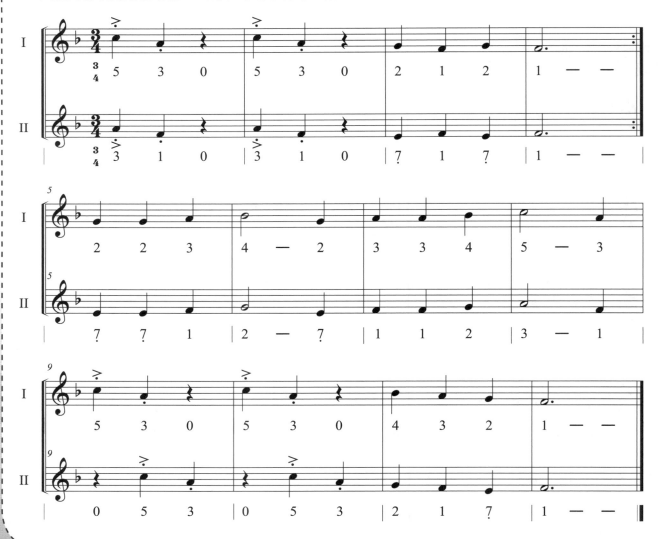

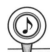
學會含有一個降記號的F大調音階和曲子後，應該會覺得吹奏越來越得心應手，此課要學習含有一個升記號的G大調音階和小樂曲。

♪ *G 大調音階*

G大調音階是以G音為起始音，按照大調音階的排列模式，是由G、A、B、C、D、E、F♯和G所組成，調號有一個升記號，如下圖：

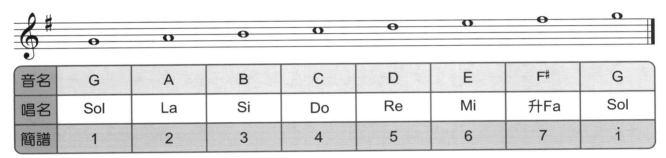

音名	G	A	B	C	D	E	F♯	G
唱名	Sol	La	Si	Do	Re	Mi	升Fa	Sol
簡譜	1	2	3	4	5	6	7	i

F♯音的指法，和F音指法不同的地方為右2改按右4，左手指法都是1、2、3、4。

F♯音 (升Fa)

指法　左1、2、3、4 ／右4、5(E♭鍵)
※低音和中音指法相同

基本練習

長音練習

☆ 練習速度為 ♩= 72，長音吹奏要維持8拍~10拍，每個音練習3次。

☆ 依序練習低音G、A、B和中音C、D、E、F♯、G，再練習低音F♯、E、D，指法請牢記。

☆ 記得每一次吹奏長音之前，都需要好好地使用腹式呼吸，吹氣時丹田使力，用腹部兩側肌肉緩慢向外推，支撐著肚子好好地運氣吹奏長音。但隨著音高越高，氣的速度就需要推快一些，每個音也需搭配吐音開始。

☆ 低音和中音的E、F♯、G指法都是一樣的，不同的是氣速慢與快（約一倍快）。

☆ 請注意聽音色共鳴是否良好。

吐音練習

☆ 練習速度為 ♩=80，每個音練習吹奏8個四分音符的吐音，每個音練習2次。

☆ 依序練習低音G、A、B和中音C、D、E、F♯、G，再練習低音F♯、E、D。

☆ 注意吐音是否乾淨清楚，且氣要運足。

♪ 吹奏練習

練習好基本練習後，接著就來吹奏G大調音階吧。如果長笛能吹到8拍以上的話，請兩小節換氣。

練習1 低音G至中音G的全音符、二分音符與四分音符練習（♩=72）。

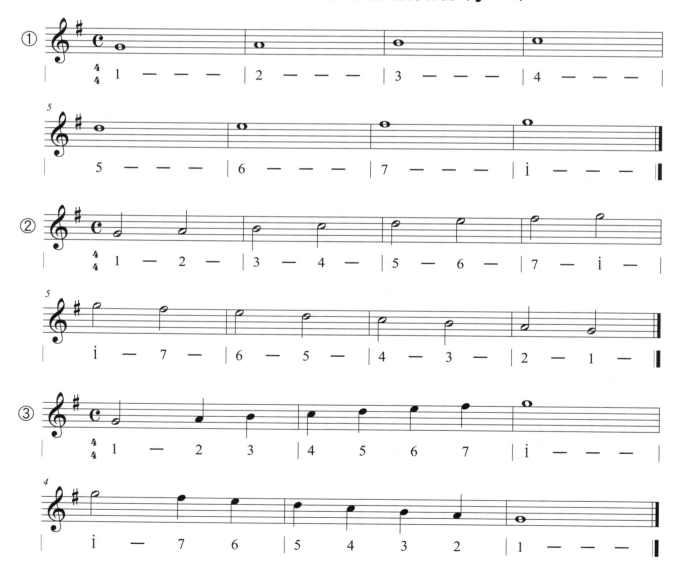

練習2 G大調和弦練習曲（♩=72）

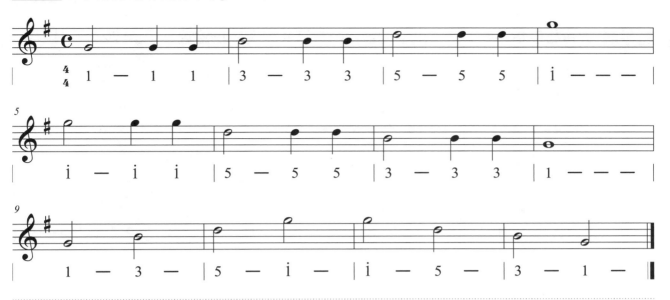

練習3 這是手指運動練習，要確實把圓滑線記號演奏出來，圓滑線的第一個音才吐舌，後方音都用運氣連起來演奏。（♩=80）

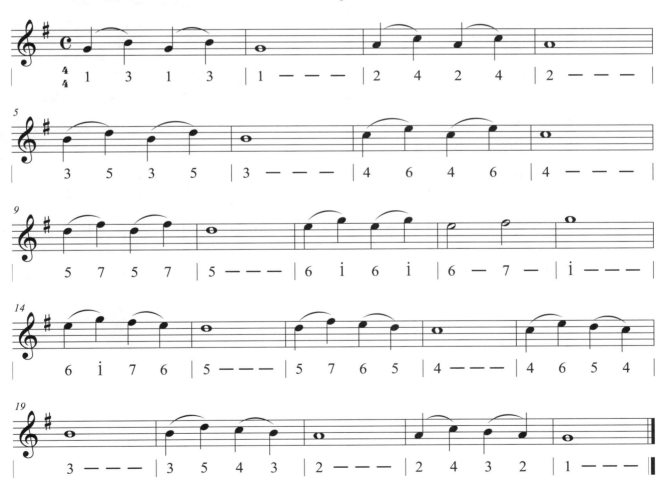

練習4 練習讓手指移動更快，譜上的連線吐音請表現清楚正確喔。（♩=72）

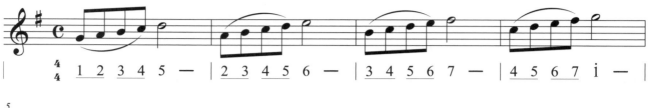

$\frac{4}{4}$ 1 2 3 4 5 — | 2 3 4 5 6 — | 3 4 5 6 7 — | 4 5 6 7 i — |

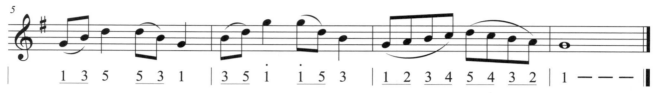

1 3 5 5 3 1 | 3 5 i i 5 3 | 1 2 3 4 5 4 3 2 | 1 — — — ‖

練習5 請小心中音C到D的指法變換，持笛仍要保持「三定點平衡」不晃動喔！（♩=72）

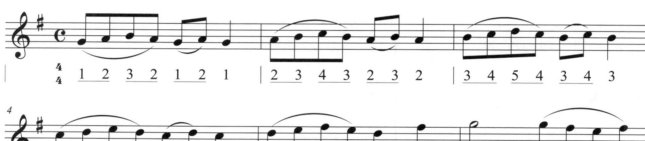

$\frac{4}{4}$ 1 2 3 2 1 2 1 | 2 3 4 3 2 3 2 | 3 4 5 4 3 4 3 |

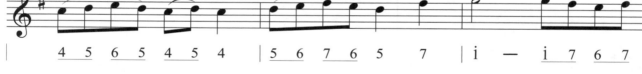

4 5 6 5 4 5 4 | 5 6 7 6 5 7 | i — i 7 6 7 |

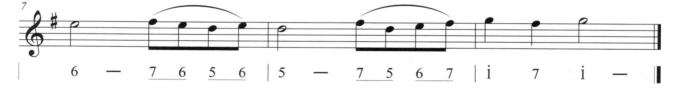

6 — 7 6 5 6 | 5 — 7 5 6 7 | i 7 i — ‖

小樂曲

風鈴草 ♩=80

請確實把小圓滑線與吐音演奏清楚，這樣會使得樂曲更動聽喔！

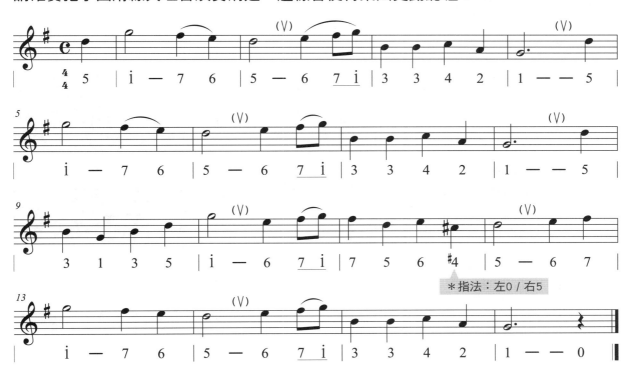

*指法：左0 / 右5

風鈴草（美麗的風鈴草）詞：蕭而化　曲：蘇格蘭民歌
OP：台北音樂教育學會　SP：常夏音樂經紀有限公司

美國—G大調 ♩=72~80

請和老師或同學一起吹吹看二重奏吧！注意譜上的跳音記號（．），只要演奏音符時值的一半長度即可，短而輕的，吹奏時肚子瞬間向內使力彈性推氣。

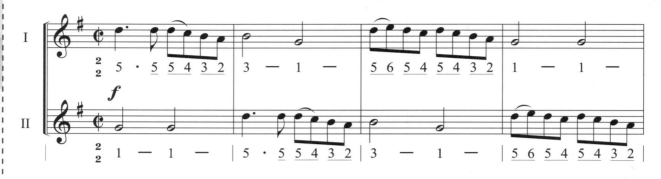

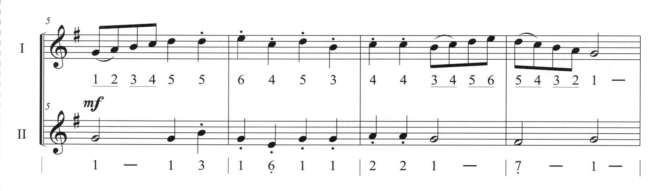

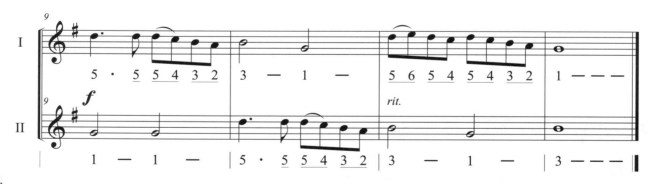

有趣的八度音

長笛是一個八度發音的樂器,有許多音都可以用一樣的指法,只需改變氣的速度,就能吹奏出高低八度音高。在學會長音、吐音的基本練習後,這一課要教授新的吹奏技巧-八度音,把這技巧學好,將會有助於吹奏樂譜上高低音程的變化。

基本練習

長音練習

☆ 練習速度為 ♩=72,長音吹奏要維持8拍~10拍,每個音練習3次。

☆ 依序複習低音G、A、B及中音C~中音B、高音C,低音F、E、D也需要複習,各音的指法也請牢記。

☆ 記得每一次吹奏長音之前,都需要好好地使用腹式呼吸,吹氣時用腹部兩側肌肉緩慢向外推,支撐著肚子好好地運氣吹奏長音。但隨著音高越高,氣的速度就需要推快一些,每個音也需搭配吐音開始。

☆ 請注意聽音色共鳴是否良好。

☆ 結束音的方式為支撐好腹部並停止吹氣,嘴型不可鬆掉。

吐音練習

☆ 練習速度為 ♩=84,每個音練習吹奏8個八分音符的吐音,每個音練習2次。

☆ 依序練習低音G、A、B和中音C~中音B、高音C,低音F、E、D也需要複習。

☆ 注意吐音是否乾淨清楚,且氣要運足。

音程

音程是指兩音之間的距離,計算音程的距離單位為「度」,一度即為一音。舉例來說,C到G為五度,計算的方式如下:C音為起始音(一度),G為結束音(一度),中間經過了D、E、F三個音(三度),加總起來是五度。

本課所提到的八度音(Octave)也是音程的一種,它剛好是兩個同音名但不同音域所組成的,像是中音C到高音C、低音E到中音E都是八度音。

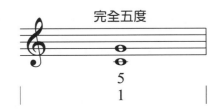

完全五度

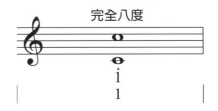

完全八度

♪ 八度音吹奏

　　八度音的練習重點為控制氣速的速度變換，和下顎位置略能前後移動。吹奏低音時，氣速較慢；而吹奏高八度的中音，使用腹部力氣推氣，將氣速推快約1倍，下顎微微向前增加與唇墊之間的壓力，提高一點點氣的角度。

　　低音E、F、G、A、B、中音C與其的高八度音，長笛指法都是一樣的，只需改變氣的速度與下顎略向前輔助使之容易發音。例如，吹奏「低音E」和「中音E」的指法一樣，但需將氣速推快同時運用下顎輔助向前，即可抓到高八度E的音高。

練習1 以下練習儘可能做到兩小節換氣，透過以下練習掌握到高低八度之間的吹奏運氣的感覺。（♩=72）

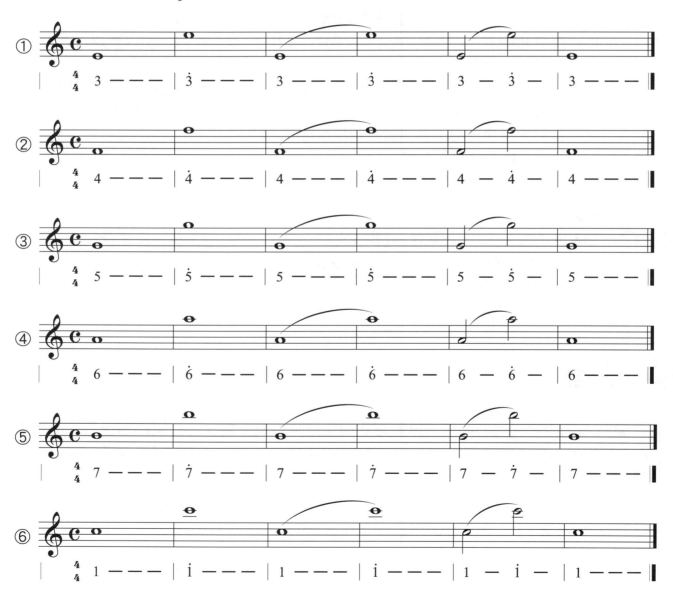

吹奏練習

練習2 利用吐音吹奏高低八度的音,請兩小節換氣1次。(♩=80)

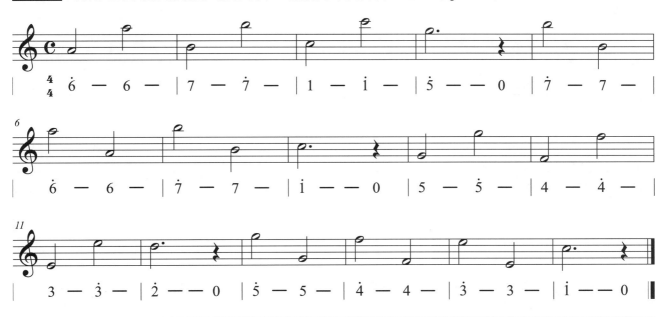

練習3 請將兩個相差八度的高低音連起來吹奏,也就是圓滑奏。(♩=80)

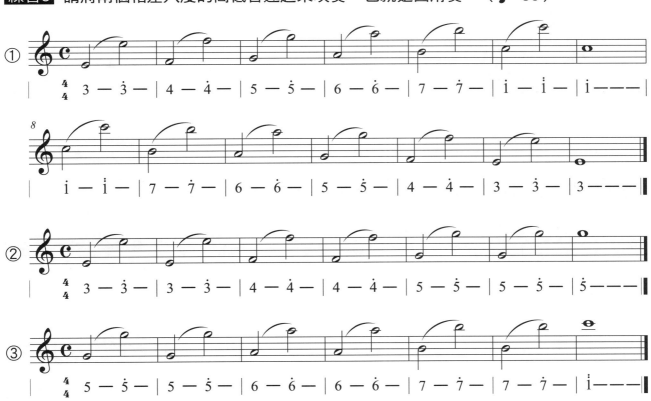

練習4 這是音符移動較快八度音的練習曲，訓練氣改變的速度與靈活度。（♩=72）

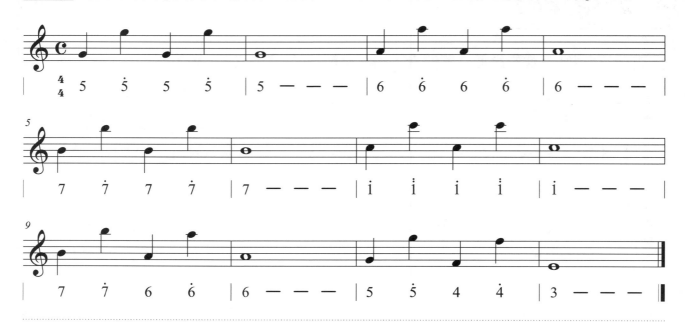

練習5 這是音符移動較快八度音的練習曲，訓練氣改變的速度與靈活度。（♩=72）

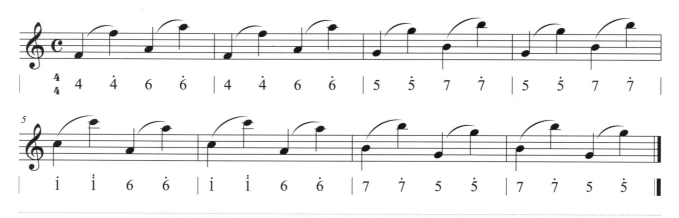

練習6 以F大調音階的音來練習八度音吹奏，記得B音要降（B♭）。

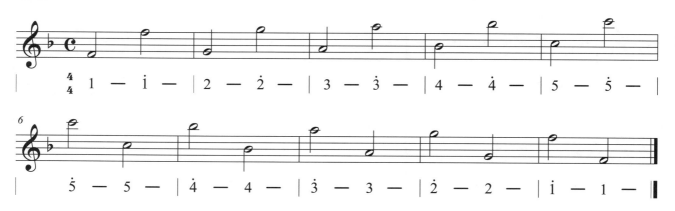

練習7 這是3/4拍F大調的練習,每個音請確實做好吐音。

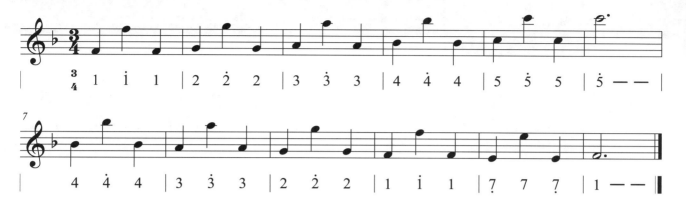

練習8 以下為G大調的八度音練習,記得F音要升(F♯)。

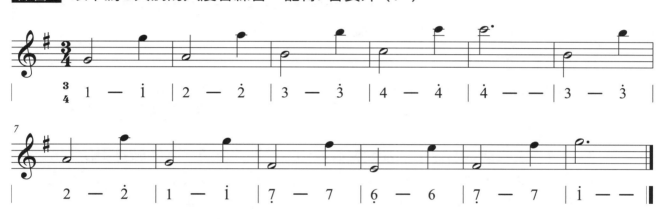

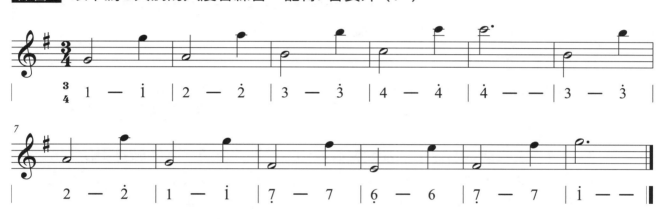

補充小知識—知名長笛家

Patrick Gallois 派屈克・蓋洛瓦 (1956—)

　　當今法國長笛家中,嘉洛瓦是最具國際知名度的一位。21歲時受指揮家馬捷爾(Lorin Maazel)指定進入法國國立管弦樂團擔任長笛首席。與許多國際著名指揮家例如伯恩斯坦、小澤征爾、布列茲、卡爾貝姆、柴利畢達克……等人合作後,嘉洛瓦毅然於 1984 年辭去樂團首席一職,專心地發展獨奏事業。

C大調

隨著學會吹奏的音越來越多，也愈來愈能吹奏到更高的音域，相信在熟悉八度音技巧後，你已經可以穩定吹出低音D到高音C之間的音了。本課要學習吹奏C大調音階，並搭配練習曲與樂曲讓演奏能力更為扎實！

基本練習

在進入每課的學習前，需要養成習慣先進行基本練習，除了複習前幾課的內容之外，也是同時保持對長笛吹奏的熟悉度。

長音練習

☆ 練習速度為♩=72，長音吹奏要維持8拍~10拍，每個音練習2次。

☆ 依序複習低音G~B、中音C~B、高音C，低音F、E、D也需複習，各音的指法也請牢記。

☆ 記得每一次吹奏長音之前，都需要好好地使用腹式呼吸，吹氣時丹田使力，用腹部兩側肌肉緩慢向外推，支撐著肚子好好地運氣吹奏長音。但隨著音高越高，氣的速度就需要推快一些，每個音也需搭配吐音開始。

☆ 結束音的方式為支撐好腹部並停止吹氣，嘴型不可鬆掉。

☆ 請注意聽音色共鳴是否良好。

吐音練習

☆ 練習速度為♩=88，每個音練習吹奏8個八分音符的吐音，每個音練習2次。

☆ 依序練習低音G~B、中音C~B、高音C，低音F、E、D也需要複習。

☆ 注意吐音是否乾淨清楚，且氣要運足。

八度音練習

☆ 練習速度為♩=72，低音吹4拍，高音則吹4~6拍，每個音練習2次。

☆ 依序練習「低音G－中音G」、「低音A－中音A」、「低音B－中音B」、「中音C－高音C」，再練習「低音F－中音F」、「低音E－中音E」、「低音D－中音D」。

☆ 把低音先吹穩後，用腹部的推力把氣推快，並用下巴略往前水平移動來輔助吹奏出高八度的音。吹奏高八度音時，氣的方向起仍要向斜下方的方向送。

C大調音階

C大調音階是以C音為起始音，按照大調音階的排列模式，是由C、D、E、F、G、A、B和C所組成，是唯一無任何升降記號的調，也是一個很常見的調號。

音名	C	D	E	F	G	A	B	C
唱名	Do	Re	Mi	Fa	Sol	La	Si	Do
簡譜	1	2	3	4	5	6	7	i

吹奏練習

練習好基本練習後，接下來吹奏C大調音階，若能氣足夠可以吹到8拍以上，請兩小節換氣1次。

練習1 先練習慢的C大調音階，每個音吹奏4拍。（♩=72）

練習2 吹奏C大調音階，每個音吹奏2拍，上行與下行。（♩=72）

練習3 C大調音階吹奏加快到四分音符，上行與下行。（♩=72）

| 4/4 i — 2 3 | 4 5 6 7 | i — — — |

| i — 7 6 | 5 4 3 2 | i — — — |

練習4 吹奏有節奏變化的C大調音階。（♩=72）

| 4/4 i i i i i | 2 2 2 2 2 | 3 3 3 3 3 | 4 4 4 4 4 |

| 5 5 5 5 5 | 6 6 6 6 6 | 7 7 7 7 7 | i i i i i |

練習5 此為3/4拍的圓滑奏練習，遇到休止符請確實完整停一拍。（♩=80）

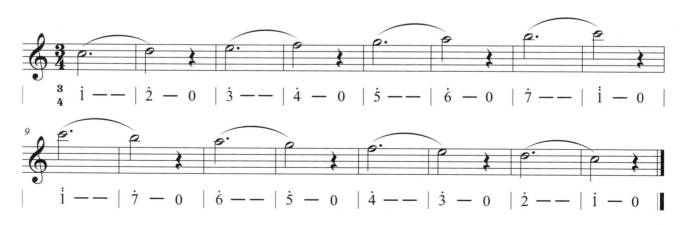

| 3/4 i — — | 2 — 0 | 3 — — | 4 — 0 | 5 — — | 6 — 0 | 7 — — | i — 0 |

| i — — | 7 — 0 | 6 — — | 5 — 0 | 4 — — | 3 — 0 | 2 — — | i — 0 |

練習6 C大調的琶音練習。（♩=72）

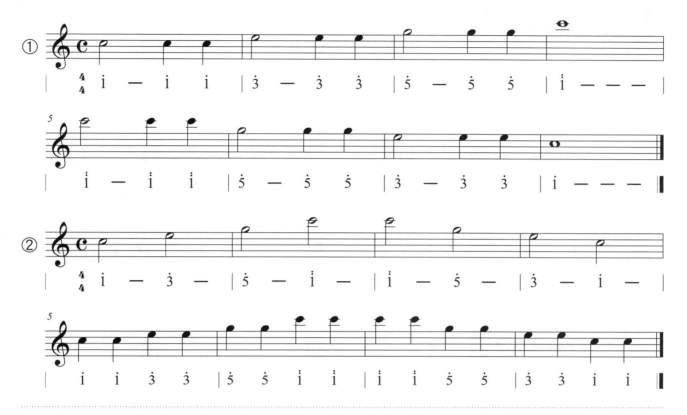

練習7 這首練習曲有許多圓滑奏記號，請在每個圓滑奏的第一個音吐音，並正確演奏出來，注意附點四分音符的演奏長度為一拍半。（♩=72）

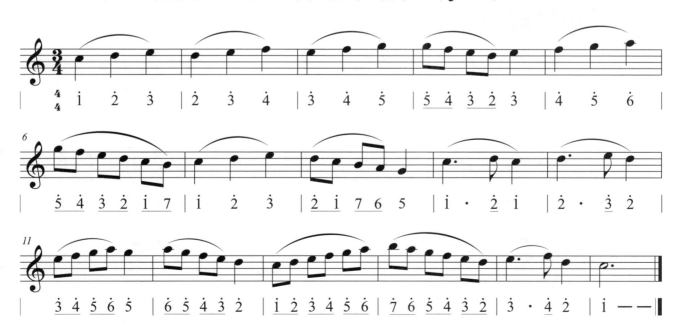

小樂曲

往事難忘－C大調 ♩=72

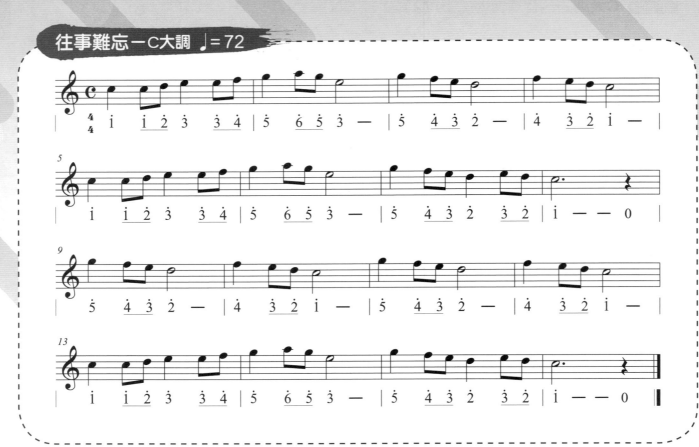

造飛機 ♩=80

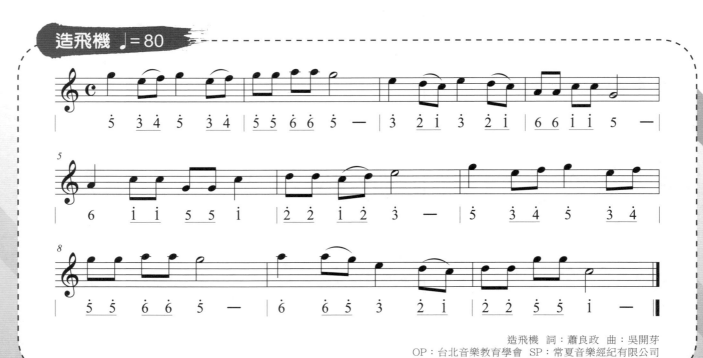

造飛機 詞：蕭良政 曲：吳開芽
OP：台北音樂教育學會 SP：常夏音樂經紀有限公司

古老的大鐘 ♩=72

這是一首弱起拍（不完整小節）開始的曲子，第一個音與最後一小節加起來才是完整的一個小節。譜上的小圓滑奏請吹奏正確、清楚。

補充小知識－知名長笛家

Emmanuel Pahud 帕胡德 （1970－）

帕胡德20歲以第一等獎畢業於巴黎音樂學院，師從長笛大師德波斯、馬利翁、阿朵、拉爾德以及尼克萊。22歲時，帕胡德便進入克勞迪奧‧阿巴多帶領的柏林愛樂樂團，擔任長笛首席至今，他是繼尼可萊以及詹姆斯高威之後，第一個以外國人身分擔任這個職務，是該團史上最年輕的長笛首席，也是朗帕爾之後唯一具有明星架勢的長笛家。

B♭大調

本課要學習有兩個降記號的B♭大調音階，目前先練習一個八度的音階，之後隨著學會較複雜的高音指法、能夠吹奏更高音的時候，再來挑戰吹奏兩個八度的B♭大調音階。

B♭大調音階

B♭大調音階是以B♭音為起始音，按照大調音階的排列模式，是由B♭、C、D、E♭、F、G、A和B♭所組成，調號有兩個降記號，分別是B♭和E♭，如下圖：

音名	B♭	C	D	E♭	F	G	A	B♭
唱名	降Si	Do	Re	降Mi	Fa	Sol	La	降Si
簡譜	1	2	3	4	5	6	7	i̇

B♭的指法請參照「第8課F大調」，本課要學習低音E♭與中音E♭的指法，如下：

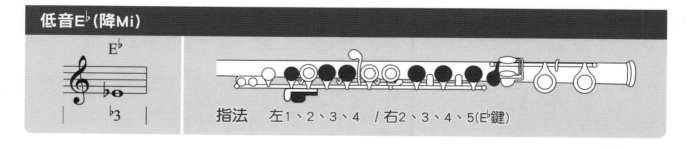

低音E♭(降Mi)

指法　左1、2、3、4 / 右2、3、4、5(E♭鍵)

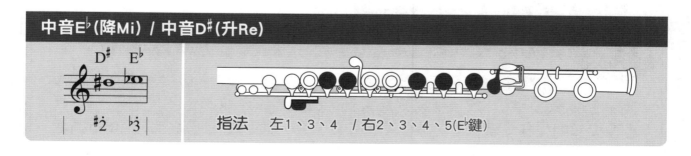

中音E♭(降Mi) / 中音D#(升Re)

指法　左1、3、4 / 右2、3、4、5(E♭鍵)

基本練習

長音練習

☆ 練習速度為 ♩=72，長音吹奏要維持8拍~10拍，每個音練習2次。

☆ 依序練習B♭大調音階低音B♭~中音B♭，低音A、G、F、E♭、D也需複習，指法也請牢記。

☆ 記得每一次吹奏長音之前，都需要好好地使用腹式呼吸，吹氣時丹田使力，用腹部兩側肌肉緩慢向外推，支撐著肚子好好地運氣吹奏長音。但隨著音高越高，氣的速度就需要推快一些，每個音也需搭配吐音開始。

☆ 結束音的方式為支撐好腹部並停止吹氣，嘴型不可鬆掉。

☆ 請注意聽音色共鳴是否良好。

吐音練習

☆ 練習速度為 ♩=92，每個音練習吹奏8個八分音符的吐音，每個音練習2次。

☆ 依序練習B♭大調音階低音B♭~中音B♭，低音A、G、F、E♭、D也需複習。

☆ 注意吐音是否乾淨清楚，且氣要運足。

八度音練習

☆ 練習速度為 ♩=72，低音吹4拍，高音則吹4~6拍，每個音練習2次。

☆ 依序練習「低音B♭－中音B♭」、「低音A－中音A」、「低音G－中音G」、「低音F－中音F」、「低音E♭－中音E♭」、「低音D－中音D」。

☆ 把低音先吹穩後，用腹部的推力把氣推快，並用下巴略往前水平移動來輔助吹奏出高八度的音。吹奏高八度音時，氣的方向起仍要向斜下方的方向送。

☆ 請特別注意「低音E♭－中音E♭」，從低音吹到高八度音時，需將「左手2指」打開。

🎵 吹奏練習

練習好基本練習後，接下來吹奏B♭大調音階，若能氣足夠可以吹到8拍以上，請兩小節換氣。

練習1 吹奏B♭大調音階，每個音吹奏4拍。（♩=80）

練習2 吹奏B♭大調音階，每個音吹奏2拍，上行與下行。（♩=80）

練習3 吹奏B♭大調音階，速度加快到可以一拍吹奏一個音。（♩=80）

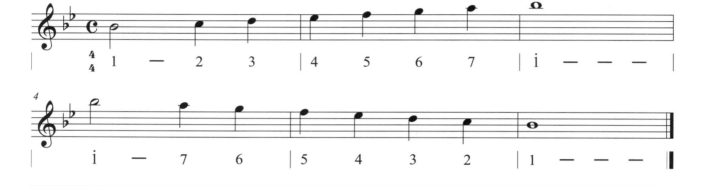

練習4 練習吹奏附點四分音符與八分音符的節奏。（♩=80）

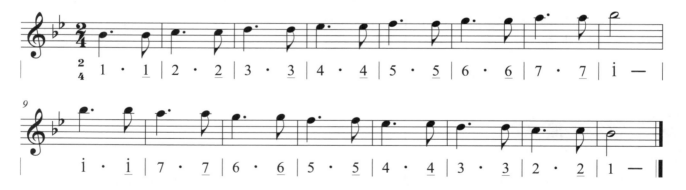

練習5 利用B♭大調音階，練習圓滑奏。（♩=72）

練習6 B♭大調音階的「琶音」練習。隨著音程的變化越大，氣速也要跟著改變越多。
上行推快氣速，氣量不變多；下行收緩氣速，氣量不變少。（♩=80）

練習7 此練習為3/4拍的三連音練習。三連音的節奏是在一拍內平均演奏三個音，可以
想著口訣「巧克力」或「紅蘿蔔」等三個字的名詞來幫助體會節奏感，也可使
用節拍器的三連音分割拍聽聽看節奏喔！（♩=72）

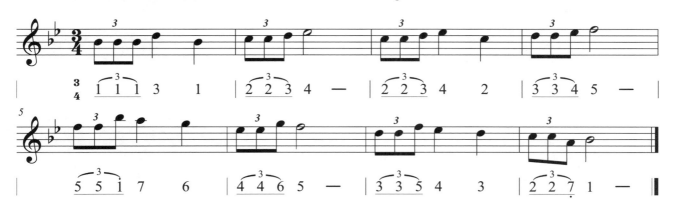

小樂曲

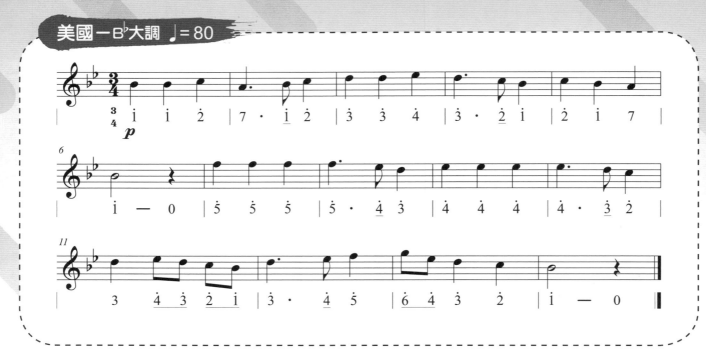

請注意附點四分音符的長度是一拍半。

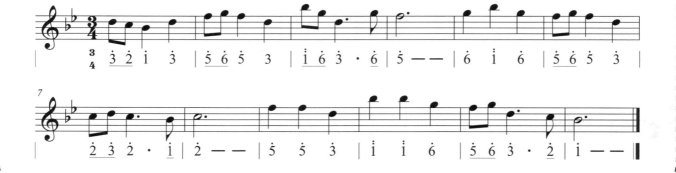

本課會運用基本練習、練習曲和旋律優美的樂曲來學習三個部分：

1 C#指法　　**2** 高音D指法　　**3** 從低音D吹到高音D的兩個八度音階

希望繼續保持濃厚學習動機，持續地進步！

D大調音階

　　D大調音階是以D音為起始音，按照大調音階的排列模式，是由D、E、F#、G、A、B、C#和D所組成，調號有兩個升記號，分別是F#和C#，也就是在吹音階時看到F和C音，需要升高半音。

音名	D	E	F#	G	A	B	C#	D
唱名	Re	Mi	升Fa	Sol	La	Si	升Do	Re
簡譜	1	2	3	4	5	6	7	i

　　F#指法在「第9課G大調」已學過，本課要學C#指法和高音D指法，如下：

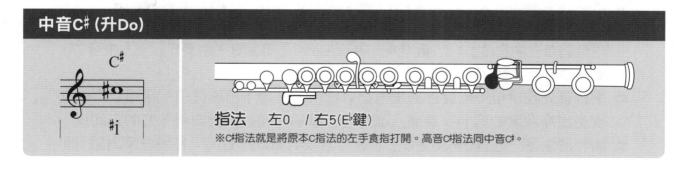

中音C# (升Do)

指法　左0　/ 右5(E♭鍵)

※C#指法就是將原本C指法的左手食指打開。高音C#指法同中音C#。

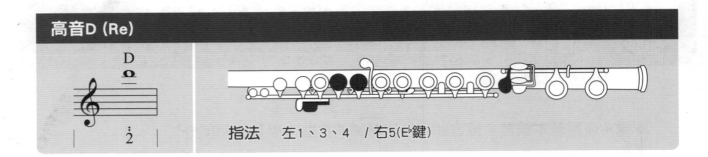

高音D (Re)

指法　左1、3、4 ／右5(E♭鍵)

基本練習

長音練習

☆ 練習速度為♩=72，長音要維持9拍~10拍，每個音練習2次。

☆ 依序吹奏低音D、E、F♯、G、A、B，中音C♯、D、E、F♯、G、A、B，高音C♯、D。

☆ 記得每一次吹奏長音之前，都需要好好地使用腹式呼吸，吹氣時丹田使力，用腹部兩側肌肉緩慢向外推，支撐著肚子好好地運氣吹奏長音。但隨著音高越高，氣的速度就需要推快一些，每個音也需搭配吐音開始。

☆ 結束音的方式為支撐好腹部並停止吹氣，嘴型不可鬆掉。

☆ 請注意聽音色共鳴是否良好。

吐音練習

☆ 練習速度為♩=96，每個音練習吹奏8個八分音符的吐音，每個音練習2次。

☆ 依序吹奏低音D、E、F♯、G、A、B，中音C♯、D、E、F♯、G、A、B，高音C♯、D。

☆ 注意吐音是否乾淨清楚，且氣要運足。

八度音練習

☆ 練習速度為♩=72，低音吹4拍，高音則吹5~6拍，每個音練習2次。

☆ 依序練習「低音D－中音D」、「低音E－中音E」、「低音F♯－中音F♯」、「低音G－中音G」、「低音A－中音A」、「低音B－中音B」、「中音C♯－高音C♯」、「中音D－高音D」。

☆ 把低音先吹穩後，用腹部的推力把氣推快，並用下巴略往前水平移動來輔助吹奏出高八度的音。吹奏高八度音時，氣的方向起仍要向斜下方的方向送。

☆ 請特別注意「低音D－中音D」，從低音吹到高八度音時，需將左手2指打開，「中音D－高音D」則需要將右手2、3、4指打開，改按右手5指。

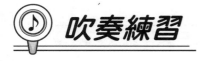
吹奏練習

接下來吹奏D大調音階，若能氣足夠可以吹到8拍以上，請兩小節換氣。

練習1 從低音D開始吹奏音階，每個音吹足4拍，隨著音高越高氣速越快，需感受一下低音域到中高音域不同音高所吹氣的感覺。（♩=72）

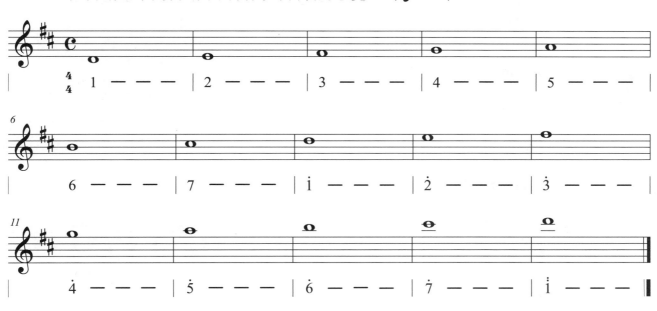

練習2 從低音D開始吹奏音階，每個音吹2拍，先上行吹奏至最高音D後再向下行吹奏。（♩=72）

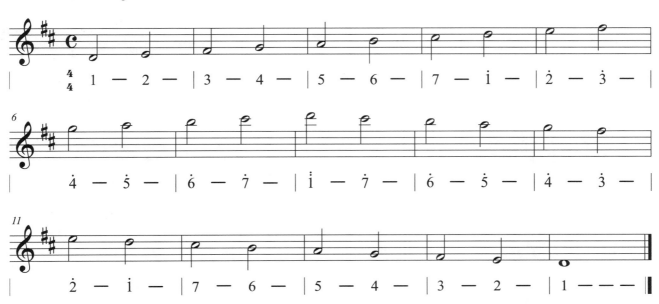

練習3 利用D大調音階來做節奏練習。（♩=72）

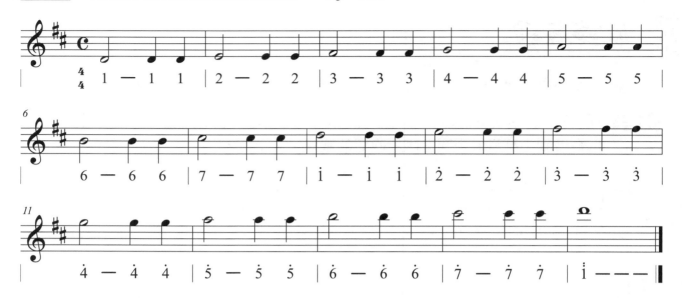

練習4 D大調的琶音練習，一個音吹奏2拍，上下行。（♩=72）

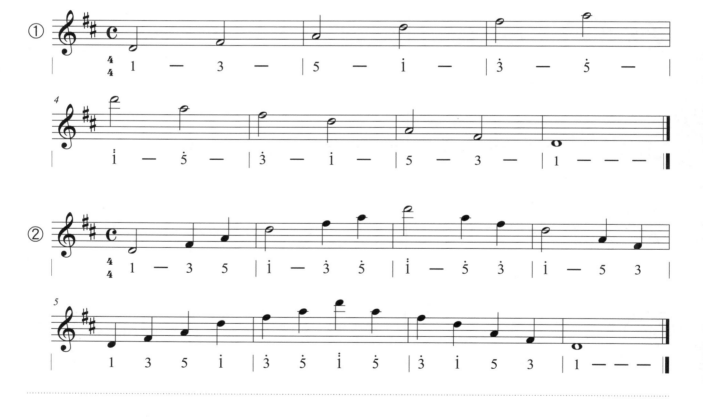

練習5 留意拍號為3/4，練習吹奏D大調的分散和弦。（♩=72）

練習6 D大調的旋律練習曲，算拍子及吹奏請準確，休止符要確實休息。（♩=84）

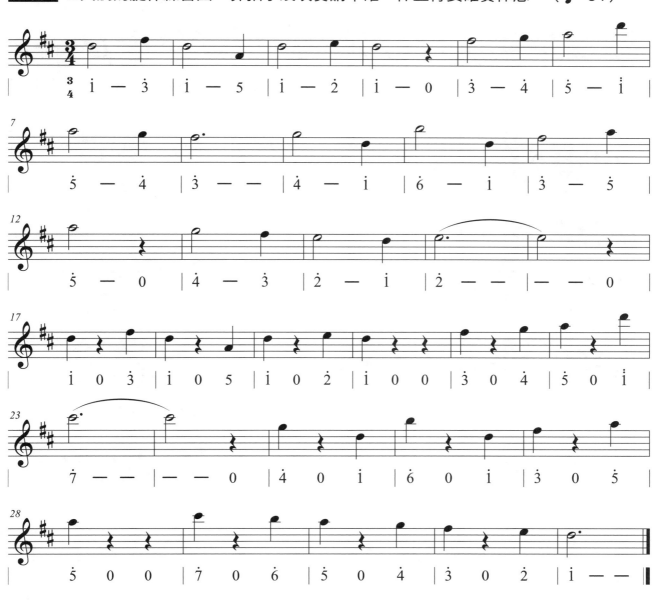

將練習6以同樣旋律，但加入變化的跳音八分音符。跳音的吹奏，是音符實值的一半，記得使用肚子彈力讓音呈現短而輕喔！（♩=72）

小樂曲

大象 ♩=84

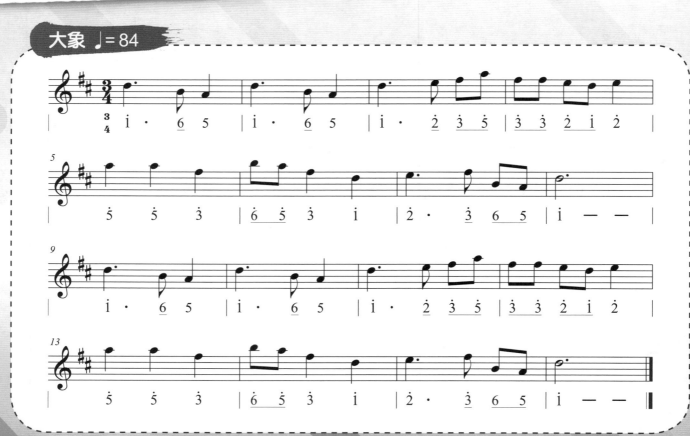

娃娃國 ♩=72

樂譜中有小圓滑線，請正確演奏出來。

娃娃國 詞：周伯陽 曲：陳榮盛/林福裕
OP：台北音樂教育學會 SP：常夏音樂經紀有限公司

風鈴草 ♩=84

這是一首不完全小節開始的曲子，第一小節和最後一個小節加起來才是一個完整的小節。第一個音為弱起拍子。換氣位置請選擇在長音後方換。

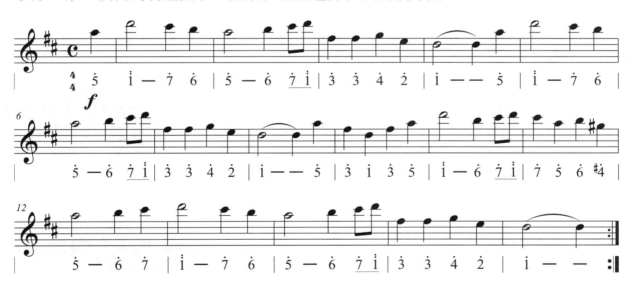

風鈴草（美麗的風鈴草）詞：蕭而化 曲：蘇格蘭民歌
OP：台北音樂教育學會 SP：常夏音樂經紀有限公司

中音G♯ (升Sol)

指法 左1、2、3、4、5 / 右5(E♭鍵)

明亮的高音域

　　本課要來挑戰吹奏高音域，學習吹出明亮、不尖銳的高音音色，如果想要把高音吹得很悅耳，可參考筆者所提供的一些小技巧來吹奏，而高音域的指法比較複雜，需要用心記住它們喔！

高音E、F、G 的指法

相對於之前課程所學的中、低音域，高音音域的吹奏是比較困難的。學習者在吹奏高音時，請注意以下五點：

1、喉嚨要打更開（像打哈欠的狀態）。
2、嘴唇不可以變緊。
3、用腹部的力量支撐高音的氣速。
4、如果氣音聽起來過多，請試著吹少一些氣量，以聽見悅耳的音色為準。
5、下巴和唇墊要緊貼住。

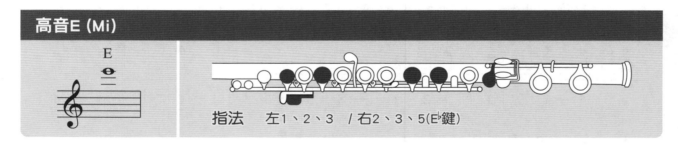

高音E (Mi)

指法　　左1、2、3 ／右2、3、5(E♭鍵)

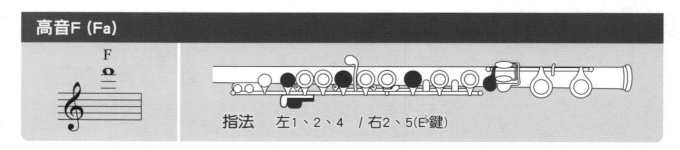

高音F (Fa)

指法　　左1、2、4 ／右2、5(E♭鍵)

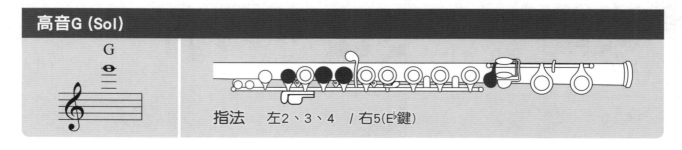

高音G (Sol)

指法　　左2、3、4 ／右5(E♭鍵)

基本練習

長音練習

☆ 練習速度為 ♩=72，長音要維持9拍~10拍，每個音練習2次。

☆ 依序吹奏低音G~B、中音C~B、高音C~G、低音F~D，每個音的指法請牢記。

☆ 記得每一次吹奏長音之前，都需要好好地使用腹式呼吸，吹氣時丹田使力，用腹部兩側肌肉緩慢向外推，支撐著肚子好好地運氣吹奏長音。但隨著音高越高，氣的速度就需要推快一些，每個音也需搭配吐音開始。

☆ 結束音的方式為支撐好腹部並停止吹氣，嘴型不可鬆掉。

☆ 請注意聽音色共鳴是否良好。

吐音練習

☆ 練習速度為 ♩=100，每個音練習吹奏8個八分音符的吐音，每個音練習2次。

☆ 依序吹奏低音G~B、中音C~B、高音C~G、低音F~D。

☆ 注意吐音是否乾淨清楚，且氣要運足。

八度音練習

☆ 練習速度為 ♩=72，低音吹4拍，高音則吹5~6拍，每個音練習2次。

☆ 依序練習「低音G－中音G」、「低音A－中音A」、「低音B－中音B」、「中音C－高音C」、「中音D－高音D」、「中音E－高音E」、「中音F－高音F」、「中音G－高音G」，再練「低音F－中音F」、「低音E－中音E」、「低音D－中音D」。

☆ 把低音先吹穩4拍後，用腹部的推力把氣推快，並用下巴略往前水平移動來輔助吹奏出高八度的音。吹奏高八度音時，氣的方向起仍要向斜下方的方向送。

☆ 吹到高八度高音域時指法有所變化，請多加注意。

吹奏練習

練習1 此練習的節拍有些變化，從4拍、2拍到1拍，音的轉換會越來越快，注意運指的正確性，並盡量兩小節再換氣。（♩=72）

③

④

練習2 吹奏高音時配合圓滑線，請在圓滑線的第一個音吐音。（♩=72）

練習3 練習從低音域吹奏到中、高音域，請邊吹奏邊記音高，並跟著上、下行音程的
變化，上行推氣，下行收氣。（♩=72）

小樂曲

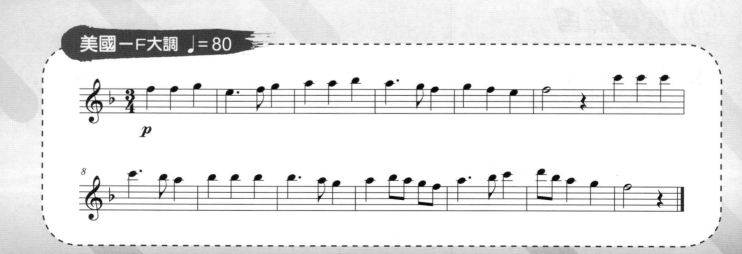

美國－F大調 ♩=80

聖誕歌 ♩=80

這是一首弱起拍的曲子,前方數1、2後第3拍就要吹奏出來,換氣點請選在長音後方較適合。

平安夜 ♩=80

由你吹奏第一聲部,而第二聲部由老師或你的朋友來吹奏,當能完整吹奏出第一聲部後,也可試著學會吹奏第二聲部。

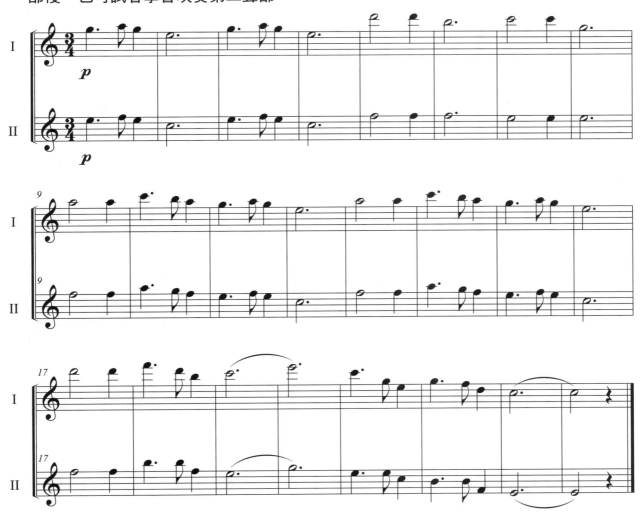

1、這首曲子為6/8拍子（八分音符為一拍，每小節有六拍），一開始先數拍子1、2、
　　3、4、5後，在第6拍吹奏出來。

2、附點八分音符的演奏長度為一拍半（八分音符+八分音符的一半）。

3、請做出譜上漸強漸弱的表情記號。

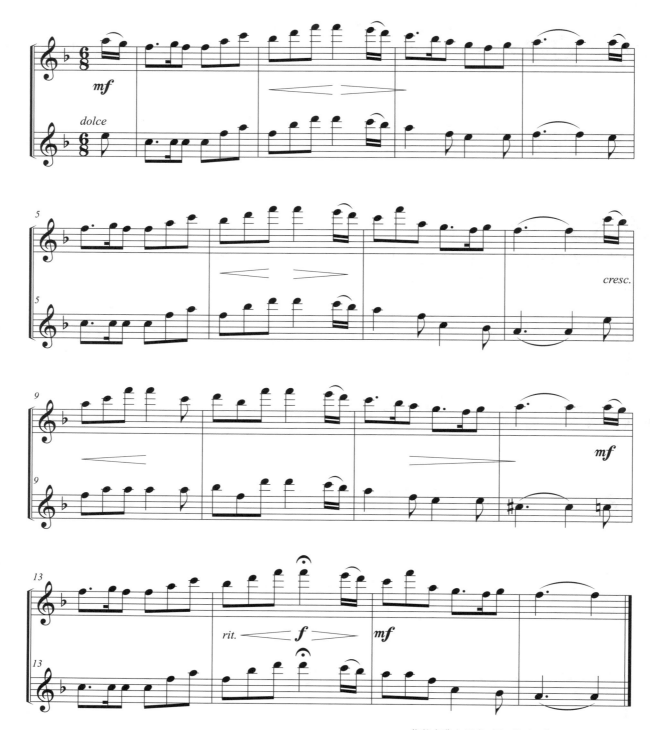

依然在我心深處　詞：海舟　曲：Thomas Moore
OP：台北音樂教育學會　SP：常夏音樂經紀有限公司

力度的強弱變化

第 15 課

ENJOY FLUTE

在吹奏樂譜時,一定會看到力度表情記號,比如 *f*、*mf*、*mp*、*p* 等等,該如何吹出力度強弱的差別,就是本課學習的重點,除了用一些基本練習學會吹奏出大小聲外,也同時需要兼顧音準,這需要長時間的反覆練習與調整控制,才能掌控好這技巧喔!

 ## 力度強弱

看到 *ff*、*f*、*mf*、*mp*、*p*、*pp* 等力度記號時,要適當地改變氣量的多寡與口腔的大小,在吹奏大聲時腹部通常會支撐住,但是要記得吹奏小聲時更要支撐腹部。以下為如何吹奏大小聲,請搭配調音器442 Pitch練習效果更佳。

力度符號	符號含意	(相對)氣量比例	口腔狀態	下顎位置
ff	很強	8	ㄡ(o)	更後方
f	強	7	ㄡㄨ(o-wu)	略為後方
mf	中強	6	ㄨ(wu)	正常位置
mp	中弱	5	ㄨㄩ(wu-yu)	略為前方
p	弱	4	大ㄩ(YU)	較為前方
pp	很弱	3	小ㄩ(yu)	更前方

【註】
1、在初學階段,請先學會 *f*、*mf*、*p* 三種力度。
2、小聲吹奏還是有一定比例的氣量,不需要想得過少。
3、下顎些微的前後移動為輔助音準用,強度強的時候需要「下顎向後」避免音準過高;力度較弱的時候,則需要「下顎向前」以提高音準。
4、請避免在吹奏力度強的時候,把氣速推過快,而力度小的時候,氣速緩慢過多。

 吹奏練習

練習1 ♩=72

1、從低音G到高音G，再練低音F、E、D，請每個音都練習 *f*、*mf*、*mp* 三種力度的吹奏。

2、口腔依吹奏的力度來改變大小：ㄡ、ㄨ、ㄩ。

3、有調音器輔助練習，可以知道是否大聲時吹太高，小聲時吹太低。吹大聲時如果音太高，先避免氣推過快，再調整下顎略為後方；吹小聲時如果太低，需記得氣要運快，再調整下顎較前方來輔助音準。

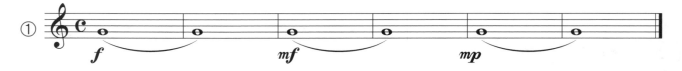

練習2 ♩=72

1、練習在同一個長音中，吹出 *f*、*mf*、*p* 三種力度變化。

2、請從低音G到高音G，再練低音F、E、D，每個音都需練習。

3、吹長音時，同時調整口腔狀態、氣量多少、下顎前後位置微調。

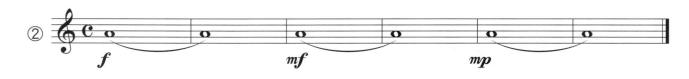

練習3 請練習吹奏八度音加入力度的表現。（♩=72）

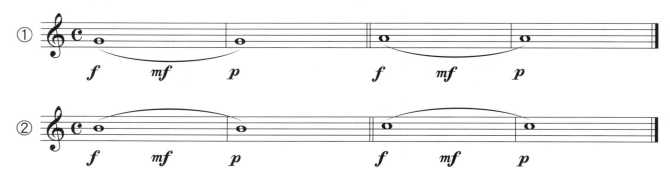

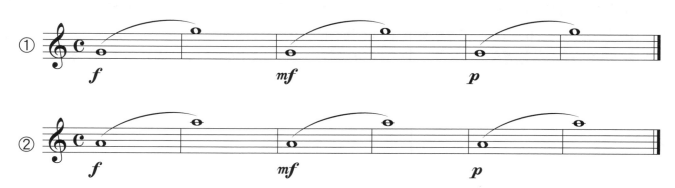

練習4 ♩= 120

1、此練習為6/8拍（以八分音符為一小拍，一小節有6拍）。

2、請確實吹奏出譜上圓滑線記號，在圓滑線的第一個音上吐舌。

3、注意譜上 *f*、*p*、*cresc.*（漸強）的標示，請吹奏出適當的強弱力度。

練習5 請吹出譜上 *f*、*mp*、*mf*、*f* 的力度強弱，休止符也要表現出來。（♩= 80）

練習6 請吹出譜上 *mf*、*p*、*mp*、*mf* 的力度強弱，16分音的吐音也要吹奏清楚。（♩= 72）

小樂曲

春天來了 ♩= 84

注意樂譜上的 *mf* 中強與 *mp* 中弱的力度表情記號，請分別吹奏出兩種大小聲的樂句。

荒城之月－D大調 ♩=72

從 *p* 力度開始，並做出譜上些微漸強漸弱的記號，請注意第三句改變為 *mf* 力度。

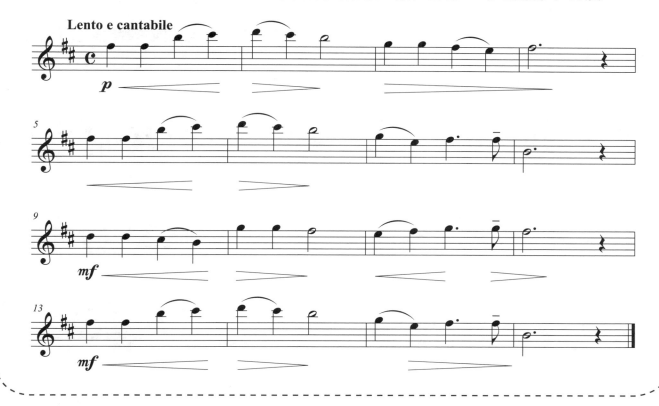

念故鄉 ♩=72

1、吹奏時請注意附點八分音符與十六分音符的節奏。若一拍以4個十六分音符來
　想，附點八分音符就是包含3個十六分音符的長度。

2、整首以 *p* 的力度做基礎，再做些微的漸強、漸弱。

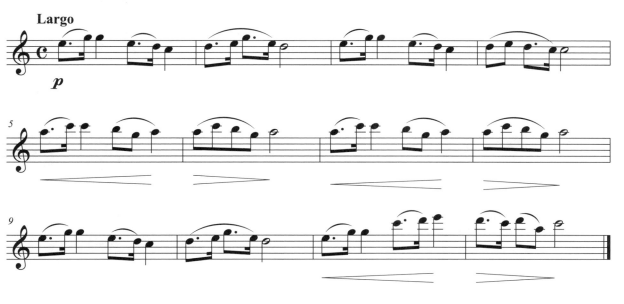

善變的女人 ♩= 112

1、吹奏出 *f*、*mf*、*p*、*pp* 力度大小

2、重音記號「>」，請用肚子推氣，下巴肌肉需要放鬆，避免因氣量瞬間較多而吹破音。

3、圓滑線需要忠於原譜表現喔！

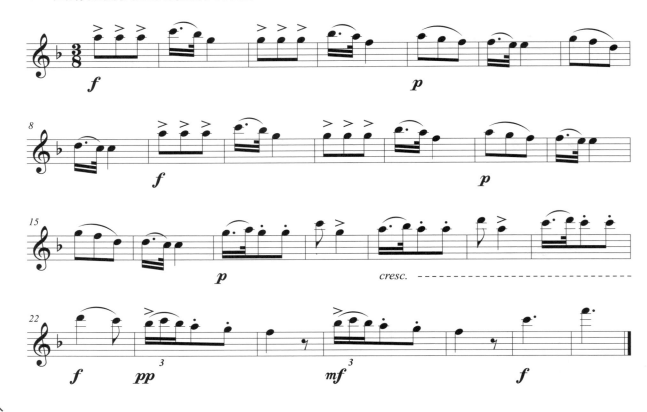

三度音

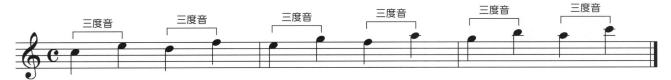

之前在練習音階時有吹奏到琶音，當中有出現一些三度音音程。本課想強化三度音的學習，讓學習者掌握三度音音程的演奏技巧，同時複習前幾課所教的C大調、F大調、G大調、D大調，並提升運指能力的準確度及速度。

三度音

顧名思義，就是指每個行進音之間的距離相差三度，例如C音與E音、G音與B音。（音程的概念請參考第10課）

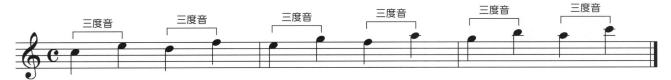

基本練習

長音練習

☆ 練習速度為♩=72，長音要維持10拍，每個音練習2次。

☆ 依序吹奏低音G~B、中音C~B、高音C~G，低音F~D，每個音的指法請牢記。

☆ 記得每一次吹奏長音之前，都需要好好地使用腹式呼吸，吹氣時丹田使力，用腹部兩側肌肉緩慢向外推，支撐著肚子好好地運氣吹奏長音。但隨著音高越高，氣的速度就需要推快一些，每個音也需搭配吐音開始。

☆ 結束音的方式為支撐好腹部並停止吹氣，嘴型不可鬆掉。

☆ 請注意聽音色共鳴是否良好。

吐音練習

☆ 練習速度為♩=104，每個音練習吹奏8個八分音符的吐音，每個音練習2次。

☆ 依序吹奏低音G~B、中音C~B、高音C~G、低音F~D。

☆ 注意吐音是否乾淨清楚，且氣要運足。

八度音練習

☆ 練習速度為 ♩=72，低音吹4拍，高音則吹6拍，每個音練習2次。

☆ 依序練習「低音G－中音G」、「低音A－中音A」、「低音B－中音B」、「中音C－高音C」、「中音D－高音D」、「中音E－高音E」、「中音F－高音F」、「中音G－高音G」，再練「低音F－中音F」、「低音E－中音E」、「低音D－中音D」。

☆ 把低音先吹穩4拍後，用腹部的推力把氣推快，並用下巴略往前水平移動來輔助吹奏出高八度的音。吹奏高八度音時，氣的方向起仍要向斜下方的方向送。

☆ 吹到高八度高音域時指法有所變化，請多加注意。

吹奏練習

每一個練習請用以下的發音吐舌（Articulation）和附點節奏來吹奏：

練習1 F大調的三度音音階上、下行。（♩=92）

練習2 G大調三度音音階上、下行。（♩=92）

高音F♯（升Fa）

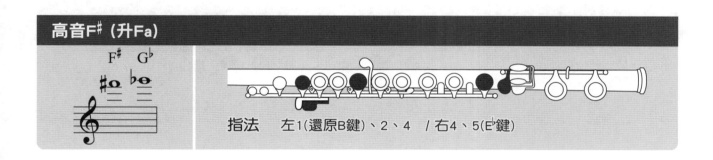

指法　左1(還原B鍵)、2、4 ／右4、5(E♭鍵)

練習3 D大調三度音音階上下行（♩=92）

練習4 C大調三度音音階上、下行。（♩=92）

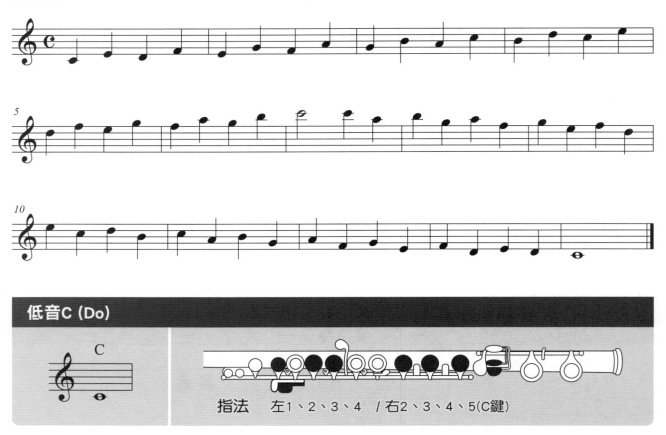

低音C (Do)

指法　左1、2、3、4　/右2、3、4、5(C鍵)

小樂曲

十個印第安人 ♩= 112

這首也有許多三度音程，請掌控好上上下下的音程變換。

小蜜蜂 ♩= 100

這首歌曲是廣為人知的童謠，有沒有發現是由許多三度音程構成的呢？

小蜜蜂－F大調 ♩= 112

試著移調與節奏變化，並將拍號改為3/4拍子來吹奏，這樣一來會覺得像一首新曲子！

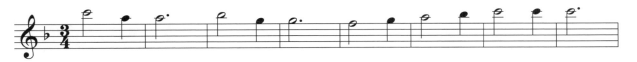

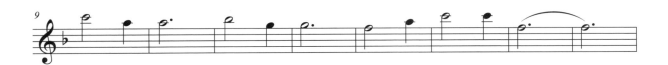

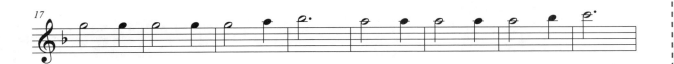

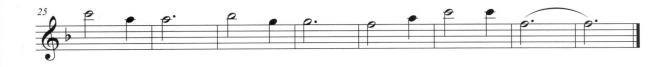

建構在三度音程旋律的樂曲。

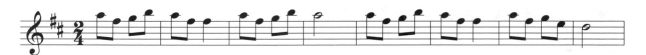

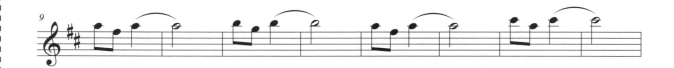

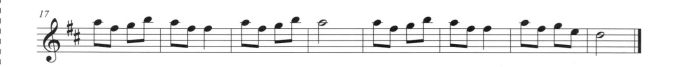

補充小知識─知名長笛家

Gary Schocker 蓋瑞‧夏克（1959─）

　　美國長笛家蓋瑞‧夏克可以說是樂壇的奇才，3歲便正式登台，5歲就有作品發表，小小年紀就能夠與紐約愛樂及費城交響樂團合作。他不僅是備受推崇的長笛音樂家，更是當代長笛音樂家中，唯一擁有大量創作的大師。

　　蓋瑞‧夏克的創作範圍從室內樂到大型音樂劇皆擅長，並廣受歡迎。他的作品如同他的人一般，充滿著歌頌自然世界的活力與特立獨行的幽默丰采，說他是長笛界的頑童一點也不為過。

樂譜上有時候會出現「·」在音符上方或下方，意思是「跳音」、「斷奏」。跳音是演奏原本音符時值的一半，短而輕的感覺。在這課要學習掌握跳音技巧，在面對不同音符長度的演奏，都能得心應手！

基本練習

長音練習

☆ 練習速度為♩=72，長音至少維持10拍，每個音練習2次。

☆ 依序吹奏低音G~B、中音C~B、高音C~G、低音F、E、D、C也需要練習，每個音的指法請牢記。

☆ 記得每一次吹奏長音之前，都需要好好地使用腹式呼吸，吹氣時丹田使力，用腹部兩側肌肉緩慢向外推，支撐著肚子好好地運氣吹奏長音。但隨著音高越高，氣的速度就需要推快一些，每個音也需搭配吐音開始。

☆ 結束音的方式為支撐好腹部並停止吹氣，嘴型不可鬆掉。

☆ 請注意聽音色共鳴是否良好。

吐音練習

☆ 練習速度為♩=108，每個音練習吹奏8個八分音符的吐音，每個音練習2次。

☆ 依序練習低音G－B、中音C－B、高音C－G、低音F、E、D、C也需練習。

☆ 注意吐音是否乾淨清楚，且氣要運足。

八度音練習

☆ 練習速度為♩=72，低音吹4拍，高音則吹6拍，每個音練習2次。

☆ 依序練習「低音G－中音G」、「低音A－中音A」、「低音B－中音B」、「中音C－高音C」、「中音D－高音D」、「中音E－高音E」、「中音F－高音F」、「中音G－高音G」，再練「低音F－中音F」、「低音E－中音E」、「低音D－中音D」、「低音C－中音C」。

☆ 把低音先吹穩4拍後，用腹部的推力把氣推快，並用下巴略往前水平移動來輔助吹奏出高八度的音。吹奏高八度音時，氣的方向起仍要向斜下方的方向送。

吹奏練習

把吐音練習加上跳音來吹奏，以♩=72速度吹奏8個八分音符跳音，從低音G練到高音G，再練低音F、E、D、C。

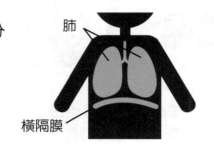

肺

橫隔膜

※學習小技巧
1、吹奏跳音時，運用橫膈膜收縮、腹部有彈力來推氣。
2、氣仍要運足，過少的氣會聽不出音色。

練習1 G大調音階琶音的跳音練習。（♩=72）

練習2 C大調音階琶音的跳音練習。（♩=72）

練習3 D大調音階琶音的跳音練習。（♩=72）

練習4 F大調音階琶音的跳音練習。（♩=72）

小樂曲

D大調練習曲 ♩=72

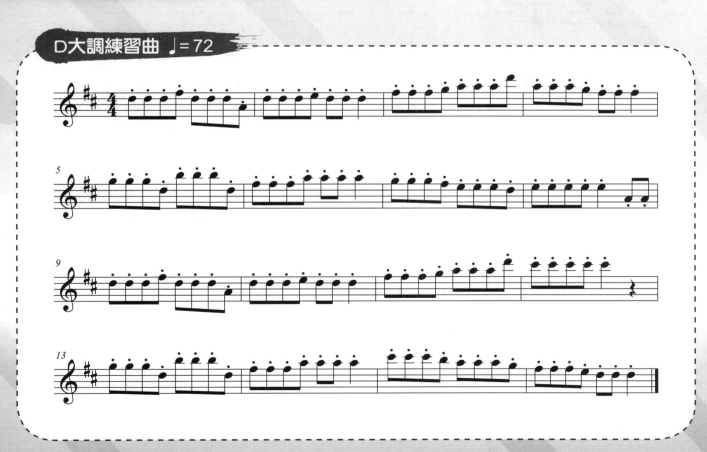

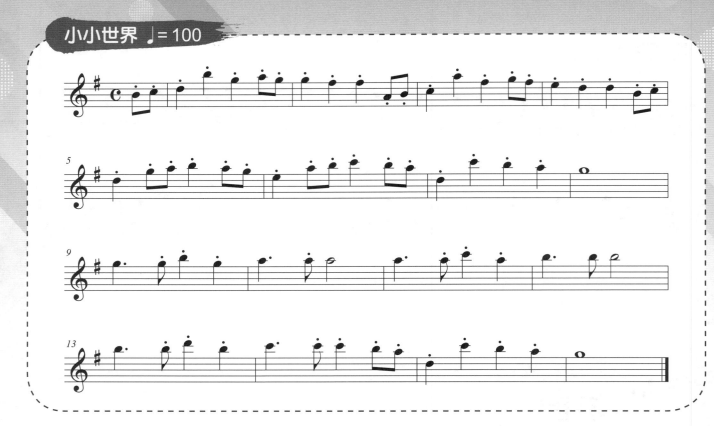

請注意 ♫ 節奏的準確性,並將圓滑奏演奏出來。

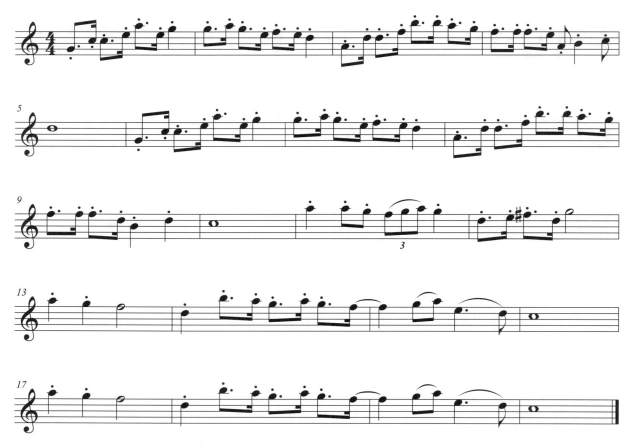

嘉禾舞曲 ♩＝84

1、請按照樂譜上所標示的力度來吹奏，大聲時氣量較多，小聲時氣量相對較少。

2、吹奏小聲時腹部更要記得支撐住吹出音色來，也可試著用下巴微微向前以提高氣的角度，來避免音準偏低。

3、力度由小到大為 p（弱）－mp（中弱）－mf（中強）－f（強）。

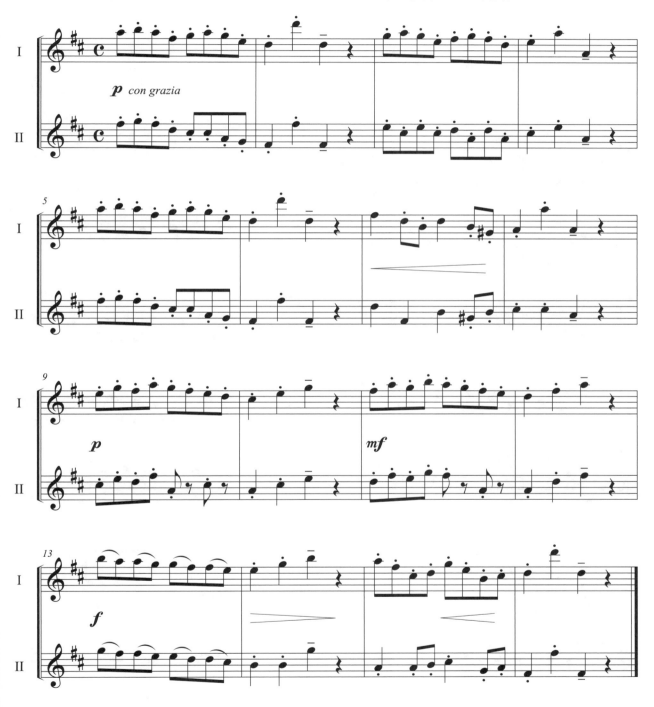

F大調練習曲 ♩= 112

Gariboldi所寫的〈F大調練習曲〉吹奏時請清楚表現出小圓滑線和跳音，也不要忘記要將譜上所標記的力度強弱演奏出來。

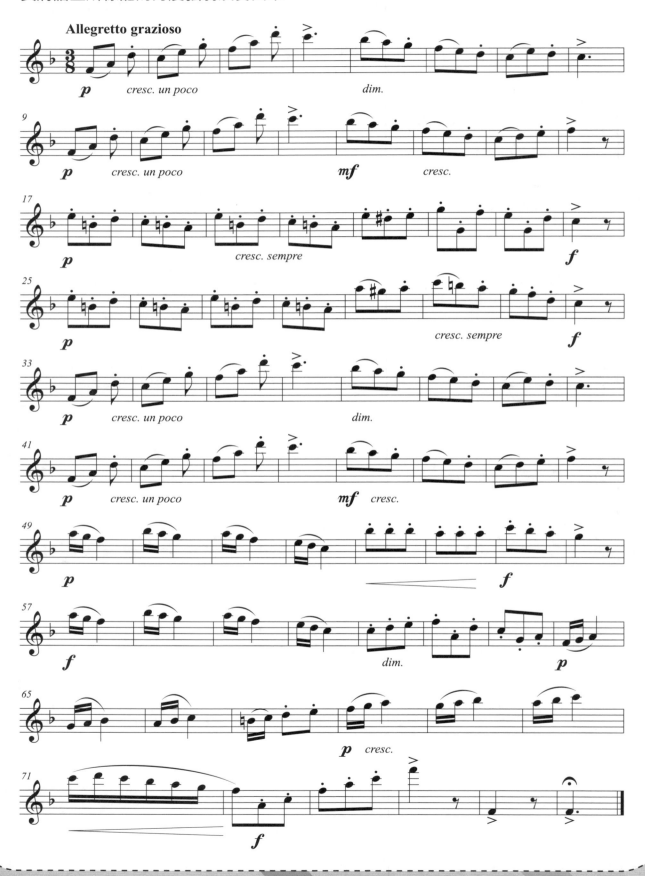

半音階

這一課要學習更多的升降記號指法，訓練運指的準確度與速度。有鋼琴鍵盤概念的學習者，吹奏從某一音開始，請邊想鍵盤上所有相鄰的鍵，依序上行與下行，這樣就是半音階喔！

中央C

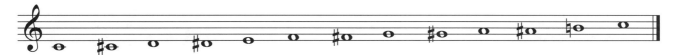

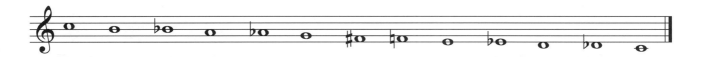

同音異名 ▶ 音名不同但在鋼琴鍵盤上為同一按鍵、同一音高。

基本練習

長音練習

☆ 練習速度為 ♩=72，長音至少維持10拍，每個音練習2次。

☆ 記得每一次吹奏長音之前，都需要好好地使用腹式呼吸，現在可練習用1拍的時間吸飽氣。吹氣時丹田使力，用腹部兩側肌肉緩慢向外推，支撐著肚子好好地運氣吹奏長音。但隨著音高越高，氣的速度就需要推快一些，每個音也需搭配吐音開始。

☆ 結束音的方式為支撐好腹部並停止吹氣，嘴型不可鬆掉，音準不可跑掉。

☆ 請注意聽音色共鳴是否良好。

八度音練習

☆ 練習速度為 ♩=72，低音吹4拍，高音則吹6拍，每個音練習2次。

☆ 把低音先吹穩4拍後，用腹部的推力把氣推快，並用下巴略向前水平移動來輔助吹奏出高八度的音。吹奏高八度音時，氣的方向起仍要向斜下方的方向送。

☆ 吹到高八度高音域時指法有所變化，請多加注意。

跳音練習

☆ 練習速度為 ♩=72速度吹奏8個八分音符跳音，從低音G練到高音G，再練習低音F、E、D、C，每個音練習2次，之後可以慢慢加速 ♩=76、80、84…108。

☆ 注意吐音是否乾淨清楚。

☆ 運用橫膈膜收縮彈力來吹奏。

在吹奏半音階前，先學會以下幾組同音異名的指法：

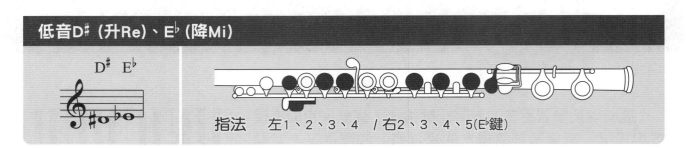

低音D#（升Re）、E♭（降Mi）

D# E♭

指法　左1、2、3、4　/右2、3、4、5(E♭鍵)

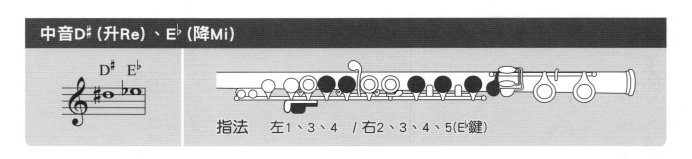

中音D#（升Re）、E♭（降Mi）

D# E♭

指法　左1、3、4　/右2、3、4、5(E♭鍵)

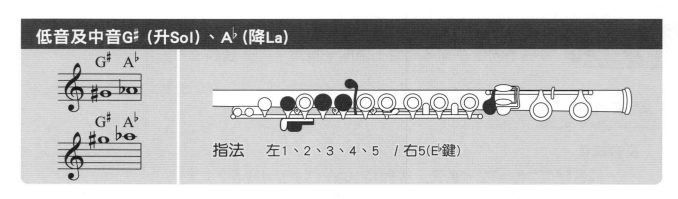

低音及中音G#（升Sol）、A♭（降La）

G# A♭

G# A♭

指法　左1、2、3、4、5　/右5(E♭鍵)

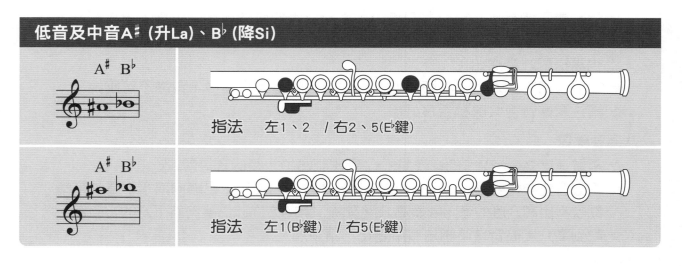

低音及中音A#（升La）、B♭（降Si）

A# B♭

指法　左1、2　/右2、5(E♭鍵)

A# B♭

指法　左1(B♭鍵)　/右5(E♭鍵)

吹奏練習

先以D音、E音、F音、G音開始的半音階來熟悉半音階的吹奏。每一個半音階請搭配以下的發音吐舌來練習：

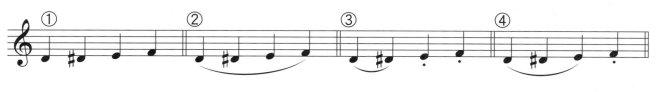

（高八度）

練習1　D音開始的半音階上行與下行。（♩＝84、88、92……）

練習2　E音開始的半音階上行與下行。（♩＝84、88、92……）

練習3　F音開始的半音階上行與下行。（♩＝84、88、92……）

練習4 G音開始的半音階上行與下行。（♩=84、88、92……）

練習5 此練習是要訓練吹奏時的手眼協調，請努力克服喔！（♩=84、88、92……）

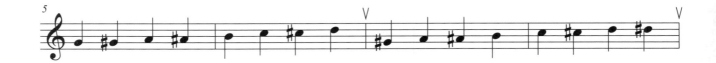

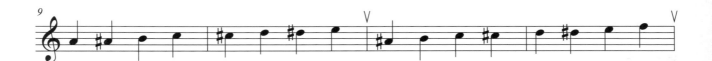

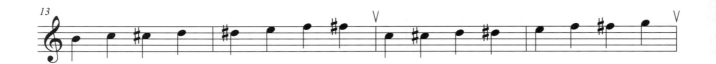

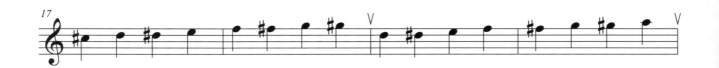

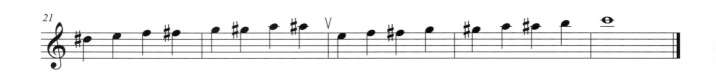

小樂曲

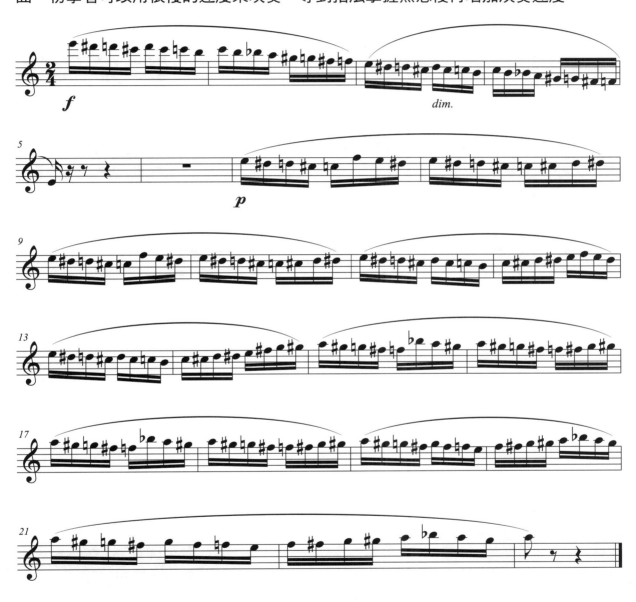

大黃蜂的飛行 ♩=60、63、66、69、72……

這首曲子就是建立在半音階的旋律進行，筆者選擇曲子的前段讓學習者體驗這首名曲。初學者可以用很慢的速度來吹奏，等到指法掌握熟悉後再增加演奏速度。

從高音D開始半音階下行，一開始吹奏*p*小聲，第8小節改變為吹奏*f*大聲，除了指法要按正確外，也需注意節奏的正確性喔！

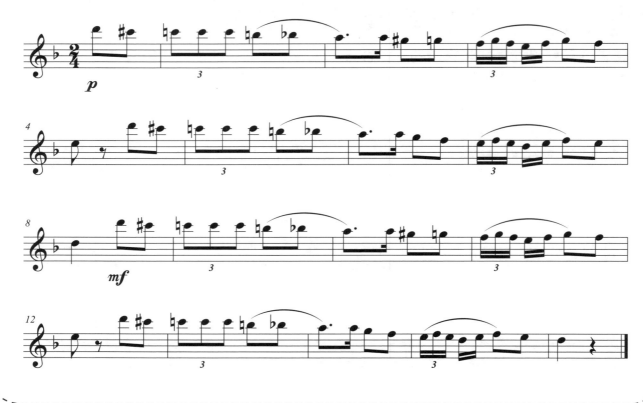

Peter-Lukas Graf 彼得‧盧卡斯‧格拉夫（1929—）

　　彼得‧盧卡斯‧格拉夫現在是國際知名的長老級長笛演奏家。在慕尼黑大賽獲得一等獎後，他在Winterthur和Lucerne Festival Orchestra被任命為最年輕的首席長笛演奏家。經過十年主要演奏歌劇和交響音樂會的日子，他一直在巴塞爾擔任教授。美國長笛協會授予他終身成就獎，並曾獲得克拉科夫音樂學院（波蘭）榮譽博士學位。義大利FALAUT協會頒給他*presio di carriera flauto d'oro*。

　　有時，我們會看到樂譜上出現幾個較小音符在正常音符旁邊，那些較小的音符稱做「裝飾音」，本課要學習如何正確演奏裝飾音，以及它的演奏時值該是如何，並練習裝飾音的吹奏。

基本練習

長音練習

☆ 練習速度為♩=72，長音至少維持10拍。

☆ 結束音的方式為支撐好腹部並停止吹氣，嘴型不可鬆掉，音準不可跑掉。

☆ 請注意聽音色共鳴是否良好。

八度音練習

☆ 練習速度為♩=72，低音吹4拍，高音則吹6拍。

☆ 吹到高八度高音域時指法有所變化，請多加注意。

跳音練習

☆ 練習速度為♩=112，一拍吹奏2個八分音符，共吹4拍。

☆ 注意吐音是否乾淨清楚。

☆ 運用橫膈膜收縮彈力來吹奏。

裝飾音

　　裝飾音是用來裝飾樂曲，使音樂更加細膩、美化而迷人。它屬於和聲外音，通常附屬於一個主要的音上，記譜時通常記在主要音的左上方，以較小音符記載，或記在主要音的上方。先介紹常見裝飾音的一般演奏方式，以E音為範例：

1.倚音

2.短倚音(碎音)

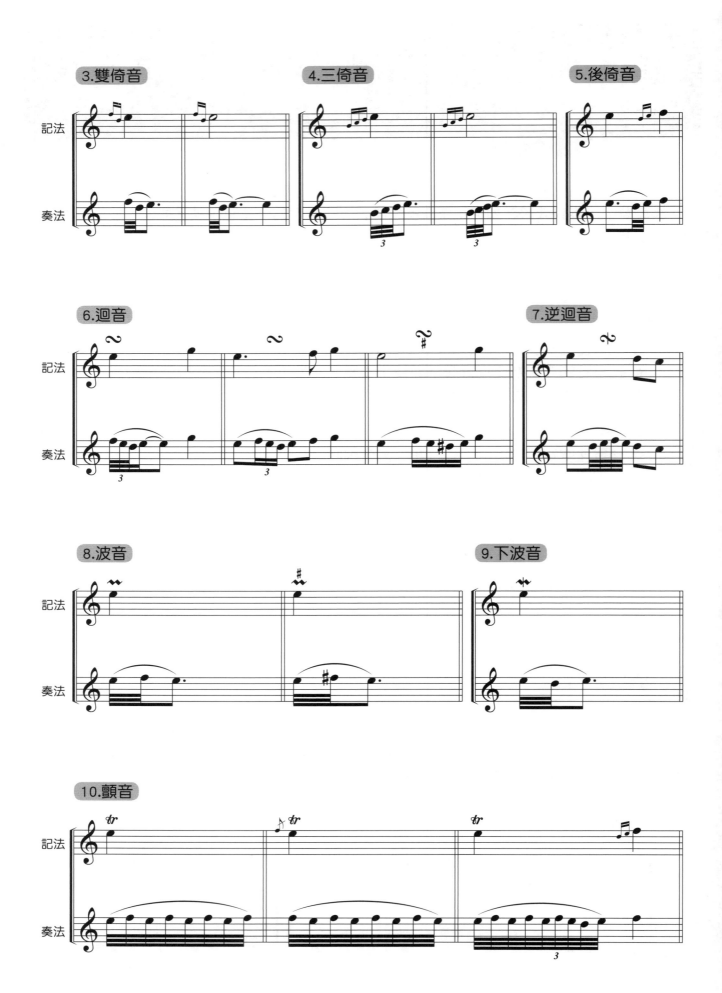

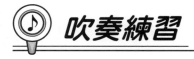

吹奏練習

練習1 此練習有許多「短倚音」出現，請清楚地吹奏出裝飾音。音量的大小聲、漸強都要依照譜上所指示的力度表現出來，大約兩小節可換氣一次。（♩=112）

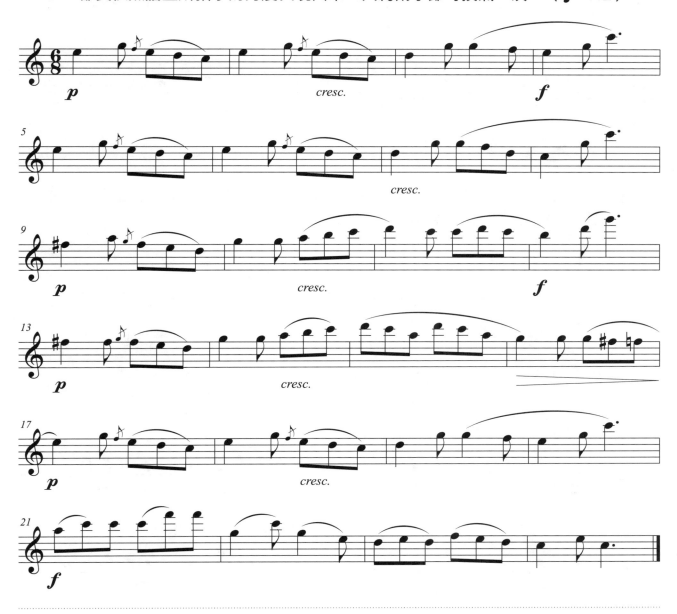

練習2 此練習主要為「迴音」的吹奏，每個裝飾音要確實演奏。音量的大小聲、漸強、漸弱都要依照譜上所指示的力度表現出來，也請演奏出譜上正確的圓滑奏。（♩=72）

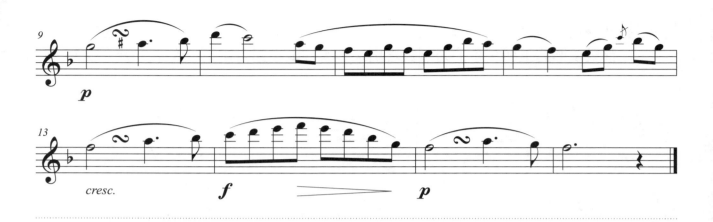

練習3 此練習有許多「波音」出現，除此之外，跳音、圓滑奏和大小聲都需演奏清楚。最後的「rit.」代表漸慢。（♩=80）

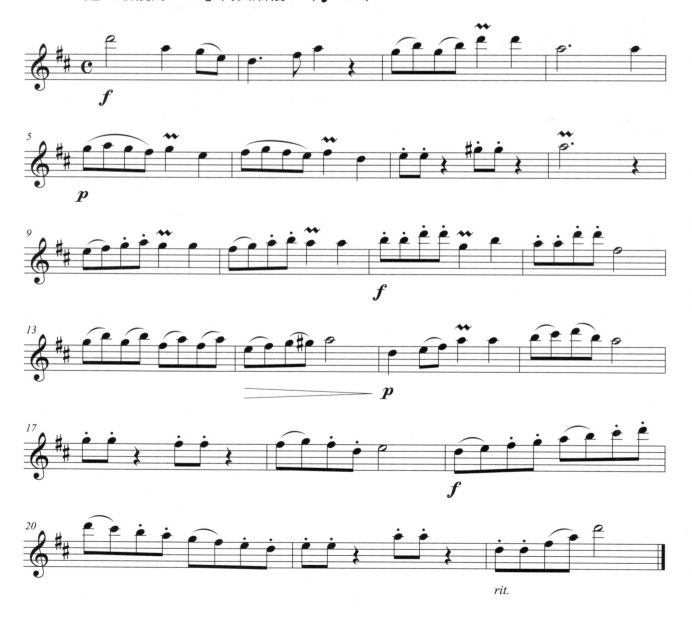

小樂曲

乘著歌聲的翅膀 ♩=112

這是長笛的演奏名曲,透過此曲可以練習短倚音和雙倚音的吹奏。樂譜中,音符上方「–」的標示是代表需要把音符的時值充分奏滿。

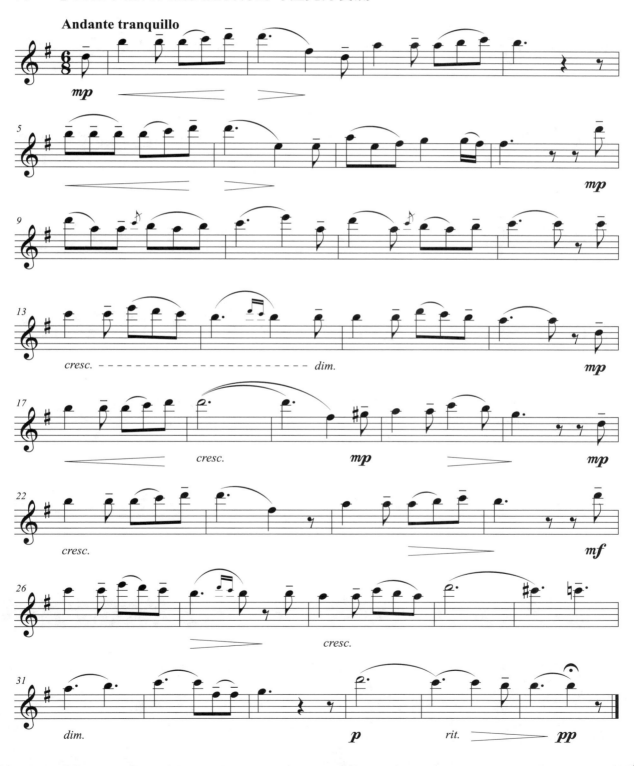

夏日最後一朵玫瑰花 ♩=72

裡頭有許多短倚音，附點與三連音的節奏也都要注意，我們來想想怎麼吹奏好這首曲子喔！

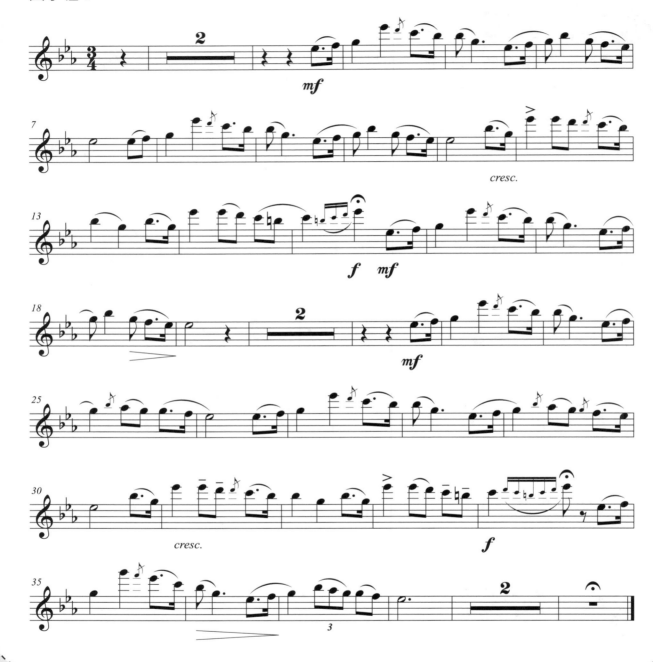

高音D♯、E♭ (降Mi)

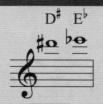

指法　左1、2、3、4、5 / 右2、3、4、5(E♭鍵)

嘉禾舞曲 ♩= 100

曲子裡面有好多短倚音與波音，請把小音符演奏清楚，不可以按太快而滑掉、聽不見它喔！

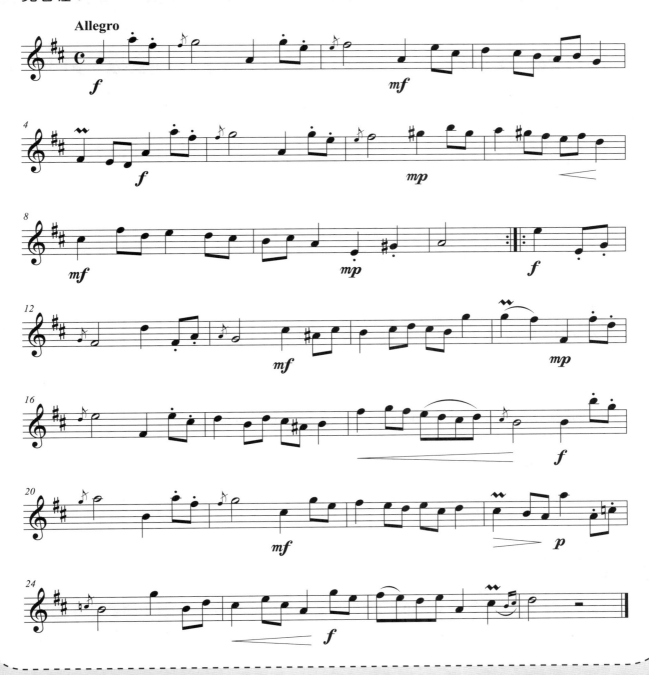

中音A♯ (升La)

指法　左1、2　/ 右2、5(E♭鍵)

第**20**課

ENJOY
FLUTE

顫音

在上一課學會各種裝飾音的演奏法後，本課針對「顫音」來加強訓練。要持續快速演奏兩個相鄰的音，是需要非常靈活的運指技巧，有時也需要按替代的特殊指法來吹奏，接下來就一起學習如何吹奏快速移動的顫音吧！

基本練習

長音練習

☆ 練習速度為♩=72，長音至少維持10拍。
☆ 結束音的方式為支撐好腹部並停止吹氣，嘴型不可鬆掉，音準不可跑掉。
☆ 請注意聽音色共鳴是否良好。

八度音練習

☆ 練習速度為♩=72，低音吹4拍，高音則吹6拍。
☆ 吹到高八度高音域時指法有所變化，請多加注意。

跳音練習

☆ 練習速度為♩=116，一拍吹奏2個八分音符，共吹4拍。
☆ 注意吐音是否乾淨清楚。
☆ 運用橫膈膜收縮彈力來吹奏。

♪ 顫音Trill

顫音也是一種裝飾音，演奏顫音的方式通常是以指定的音符和其上方的音符之間快速來回演奏。在大多數現代音樂符號中，顫音通常用「tr」表示，有時也會用「t」或「波浪線~~~」來表示。

每一小節以♩=60 的速度吹奏四拍，各反覆3次練習。請注意運指的放鬆度，不需抬太高才可以反覆快速按喔！請依照顫音指法表的指示，來進行顫音的吹奏練習。

低音D－E實際演奏如下：

以下為顫音指法表，黑色代表按住的鍵，灰色代表需要快速反覆按的鍵。

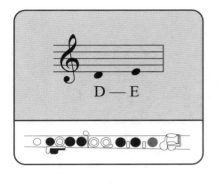

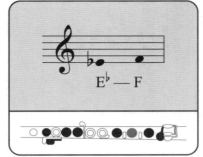

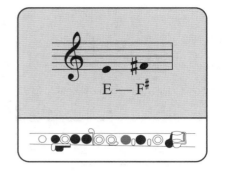

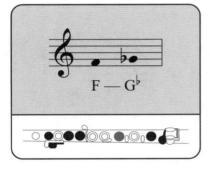

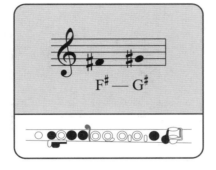

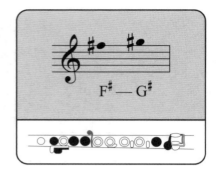

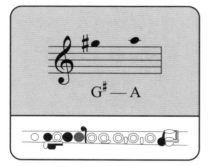

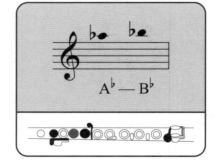

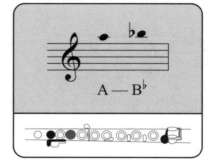

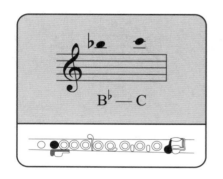

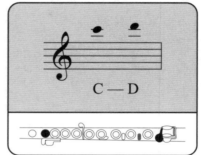

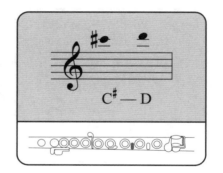

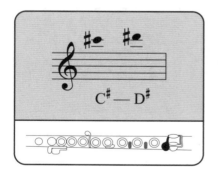

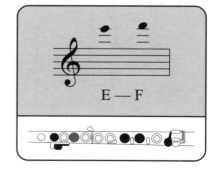

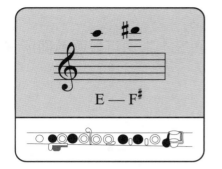

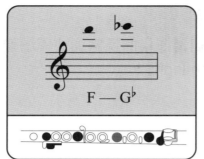

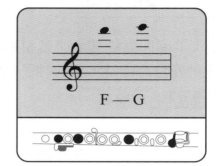

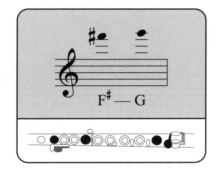

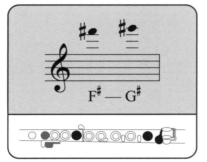

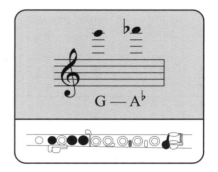

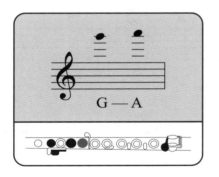

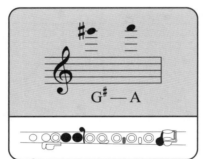

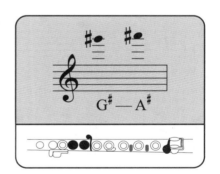

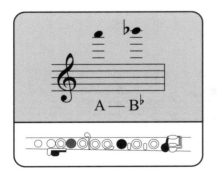

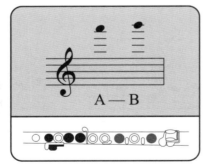

♪ 吹奏練習

　　下面四首練習曲，就是要練習運指的反應加快與增進熟練度，指法可參照前面所提供的指法來吹奏，捲起袖子Fighting吧！

練習1 ♩=72

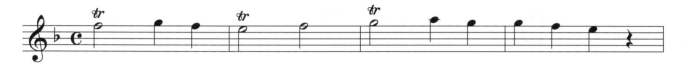

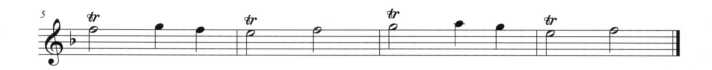

練習2 ♩=72

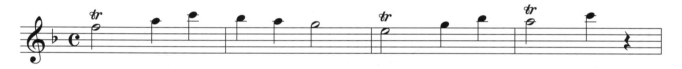

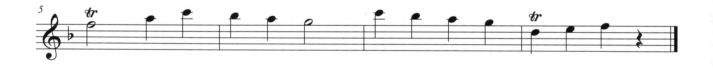

練習3 ♩=72

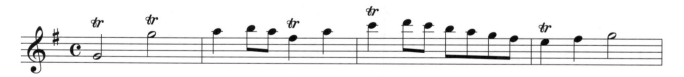

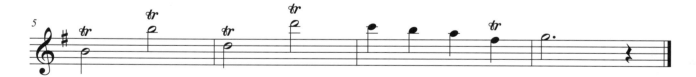

練習4　♩= 72

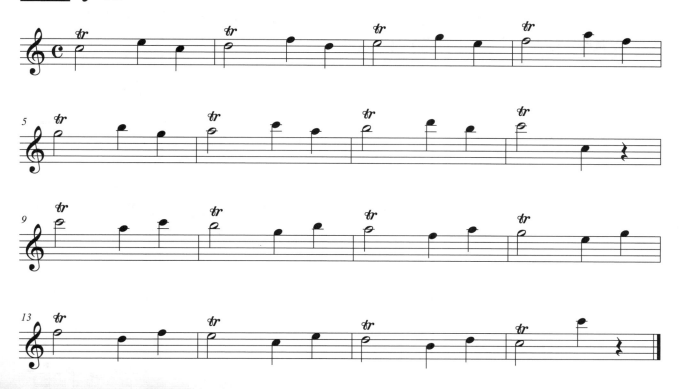

小樂曲

D大調小步舞曲－選段 ♩= 92

莫札特〈D大調小步舞曲〉，請把重音、顫音吹奏清楚，並將音量力度大小處理分明。

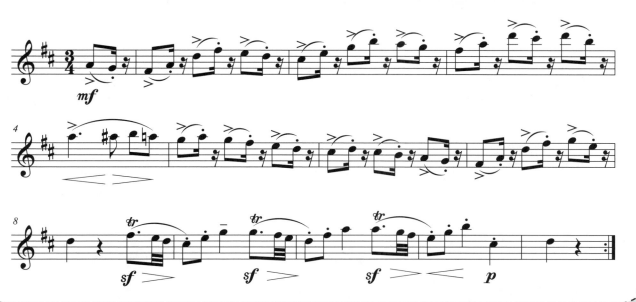

詼諧曲 ♩= 100~120

巴赫〈詼諧曲〉，整首曲子要演奏輕快詼諧的風格，請把吐音和圓滑奏吹奏清楚正確，音量的強弱大小分明。

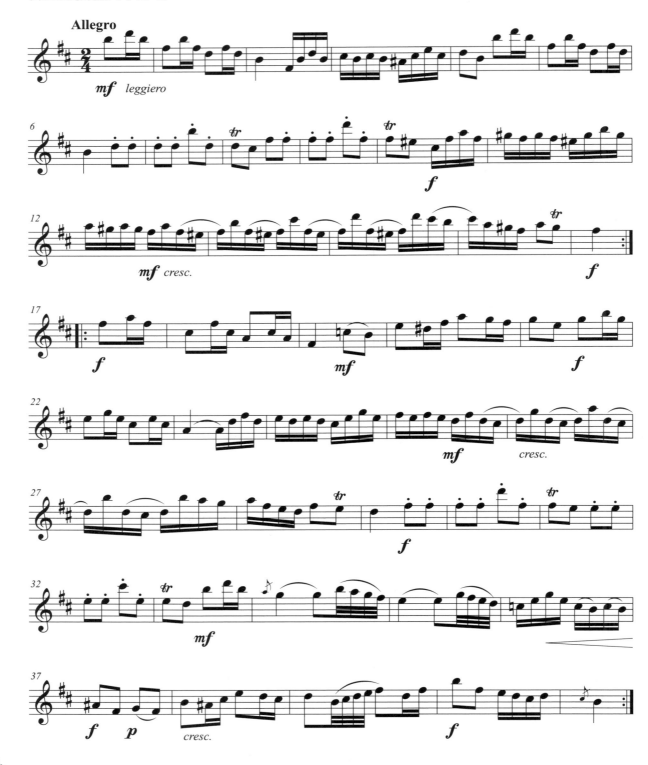

※指法提醒
E#指法=F（還原F）
G#指法：左1、2、3、4、5和右5
A#指法：左1、2和右2、5

波蘭舞曲－選段 ♩=72

巴赫〈波蘭舞曲〉，吹奏時可以心裡算♪分割拍，等於一小節算成六拍來練習，請把吐音和圓滑奏吹奏清楚正確，音量的強弱大小分明。

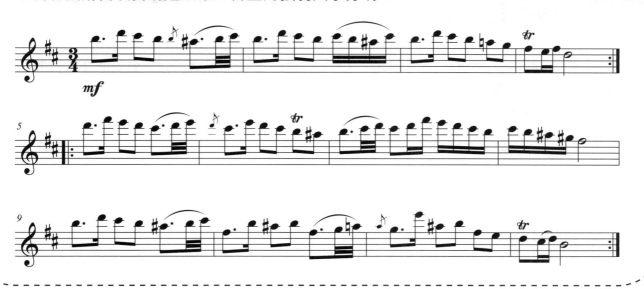

※指法提醒
G#指法：左1、2、3、4、5和右5
A#指法：左1、2和右2、5

課堂小筆記

抖音

「抖音」是長笛學習者很想學習的技巧，或許聽過音樂家演奏時伴隨著抖音吹奏，讓樂曲顯得更為生動迷人，但不知道從何開始練習，這一課筆者會帶著大家一步一步地練習，希望有一天你也能吹出富有美感的抖音！

基本練習

長音練習

☆ 練習速度為 ♩＝72，長音至少維持10拍。

☆ 結束音的方式為支撐好腹部並停止吹氣，嘴型不可鬆掉，音準不可跑掉。

☆ 請注意聽音色共鳴是否良好。

八度音練習

☆ 練習速度為 ♩＝72，低音吹4拍，高音則吹6拍。

☆ 吹到高八度高音域時指法有所變化，請多加注意。

跳音練習

☆ 練習速度為 ♩＝120，一拍吹奏2個八分音符，共吹4拍。

☆ 注意吐音是否乾淨清楚。

☆ 運用橫膈膜收縮彈力來吹奏。

 抖音

除了乾淨飽滿的音色很重要之外，想要美化音色與表達情感，一定要學習「抖音」技巧，善用抖音可以表達樂曲意境與個人情感，也能豐富音樂色彩，而抖音的變化又跟頻率、振幅息息相關。

【正確抖音練習的概念】

1、氣多與氣少產生氣的波動：運用肚子推力讓瞬間的氣增多後，再恢復少量的氣流。

2、自然且平均：抖音一定要自然平均，不可以忽然抖很多又突然停頓抖音。

3、抖在音色裡：不要因強調抖音而忽略音色，記得音色的厚度要包住抖音，控制好適當的氣力，耳朵要注意聆聽！

 吹奏練習

練習1

1、請從速度60開始練習，每週增加一點速度來練習（♩=60、63、66、69、72）。

2、一開始可以只練習四分音符的節奏，等到較能掌握運氣方式後，就可以練習八分音符和三連音的節奏及十六分音符的節奏。

3、吹奏時，音跟音之間的氣不可以中斷，需要在下方每個音符的節奏位置上，用力推肚子讓氣瞬間變多。

4、請先從低音 G 向上練習到高音 G ，再練低音F、E、D、C。

5、抖音的振幅有淺、中、深的區別，一開始只練習中等的振幅。

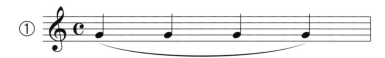

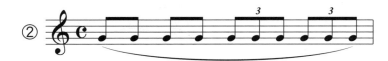

課堂小筆記

練習2 以十六分音符的速度抖音，並練習兩個音進行的抖音。（♩=60~72）

練習3 以十六分音符的速度抖音，練習三個音進行的抖音。（♩=60~72）

練習4 現在請試著在旋律性的練習曲上，加上適當的抖音，耳朵注意聆聽抖音是否有持續，而且要平均自然，力度強弱與圓滑奏也都要仔細表現出來。（♩=120）

小樂曲

丹尼男孩 ♩=60

這首曲子源自〈倫敦德里小調〉，F大調。除了把抖音加入吹奏外，請把力度大小、
裝飾音都吹奏正確明顯，希望你會愛上這首世界名曲！

綠袖子 ♩= 112

是英國相當有名的民謠，優美的旋律加上柔美的抖音，一定非常好聽！

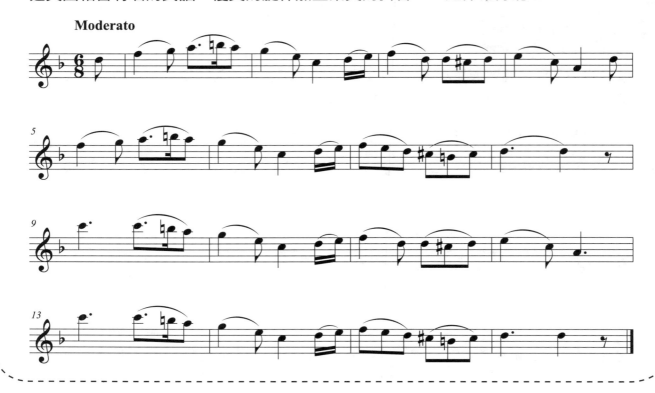

倫敦德里小調 ♩= 72

用適當自然的抖音吹奏，將曲子吹得更生動！

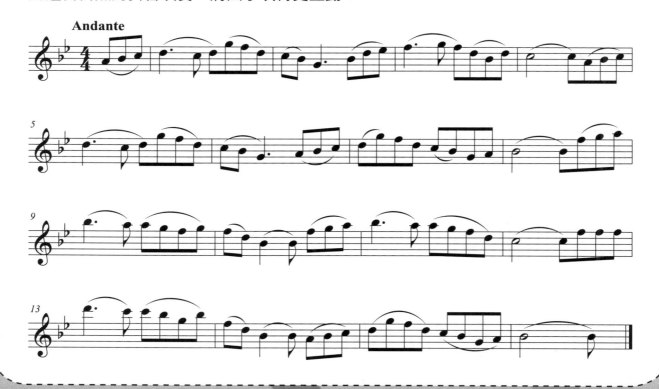

雙吐

　　學習長笛一定會碰到需要吹奏很快的吐音，當單吐已不夠勝任的時候就得用雙吐來吹奏。雙吐是每個學習長笛者都必需學會的一項技巧，透過本課的教學穩扎穩打地練習吧！

雙吐

　　通常在單吐練習（一拍吹奏4個十六分音符，共吹4拍）能吹到大約♩＝92~100的速度後，再來練習雙吐，因為單吐吹得好也會影響雙吐的清晰度與速度。也請試著把同一個音的快速音群用雙吐吹奏得平均又有顆粒感。

【技巧重點提醒】

1、注意運氣

　　發出「Tu–Ku–Tu–Ku」的聲音很簡單，「Tu」是舌頭，「Ku」是喉音，但困難的是發音的同時氣要運一樣多、一樣長。

2、平均、清楚

　　耳朵請注意聆聽聲音是否平均，不能吹得像附點節奏那樣的不平均。吹奏不平均時，可以先用單吐吹奏十六分音符，記住單吐音呈現的樣貌後，再用雙吐運舌來模仿吹奏得像單吐一樣清楚平均。

3、速度從慢練到快

　　從♩＝60的速度開始練習，♩＝60、63、66……120，一週增加一點速度，最後至少可達到♩＝120的速度。

　　請從低音G先向上練習到高音A，再練低音F、E、D、C。

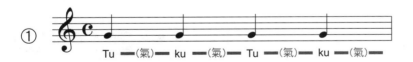

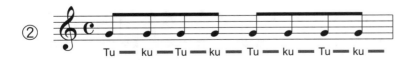

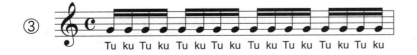

吹奏練習

練習1 以F大調音階來練習雙吐，吹奏速度目標為 ♩ = 100~120，可兩小節換氣1次。

練習2 以G大調音階來練習雙吐，吹奏速度目標為 ♩ = 100~120，可兩小節換氣1次。

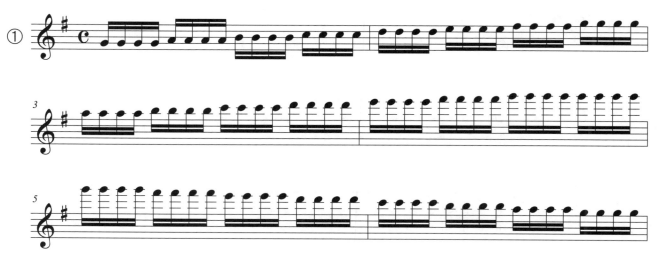

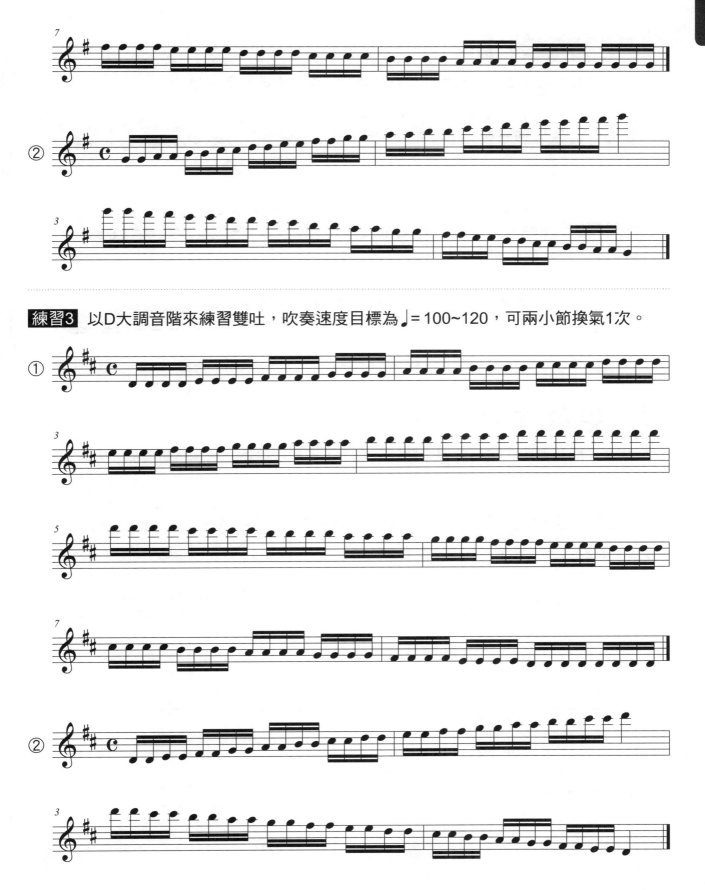

練習3 以D大調音階來練習雙吐，吹奏速度目標為♩= 100~120，可兩小節換氣1次。

小樂曲

用十六分音符來吹奏，讓歌曲有了新的變化，聽起來感覺不一樣了。

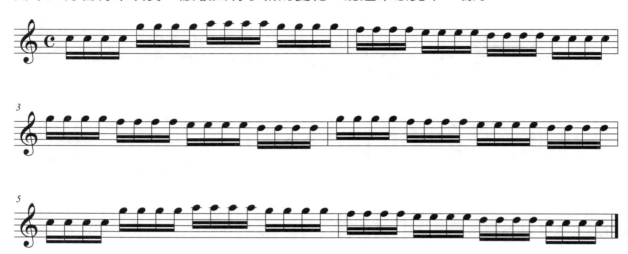

歌劇《卡門》選段，這首需要用雙吐來吹奏，才能吹得夠快，請挑戰看看。

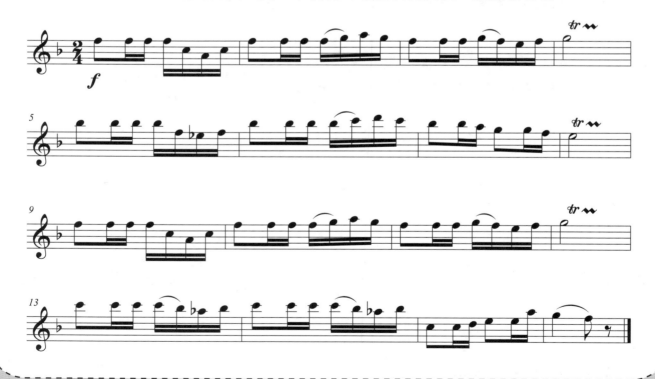

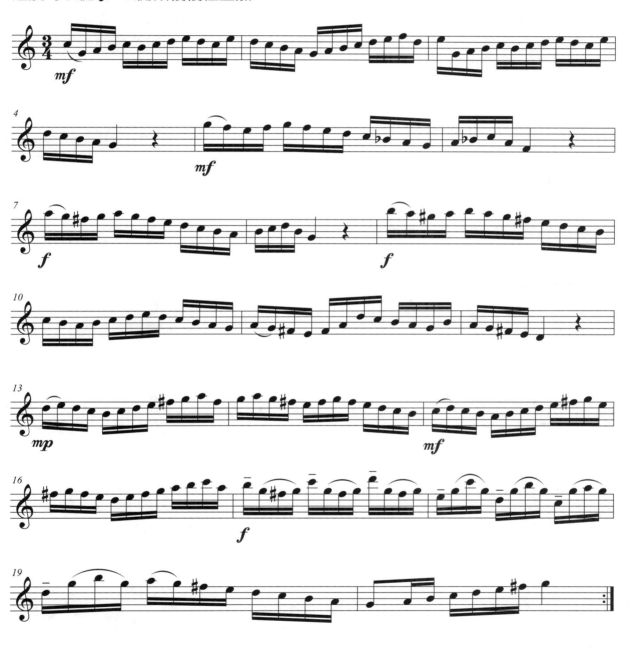

C大調長笛奏鳴曲　♩= 112~120

巴赫〈C大調長笛奏鳴曲〉快板選段，這首曲子要使用雙吐技巧來吹奏，在認音還不夠熟的階段可以先用單吐練習，等到音都吹熟，再把雙吐運舌技巧加上去吹奏，速度可以從♩=80開始慢慢往上加。

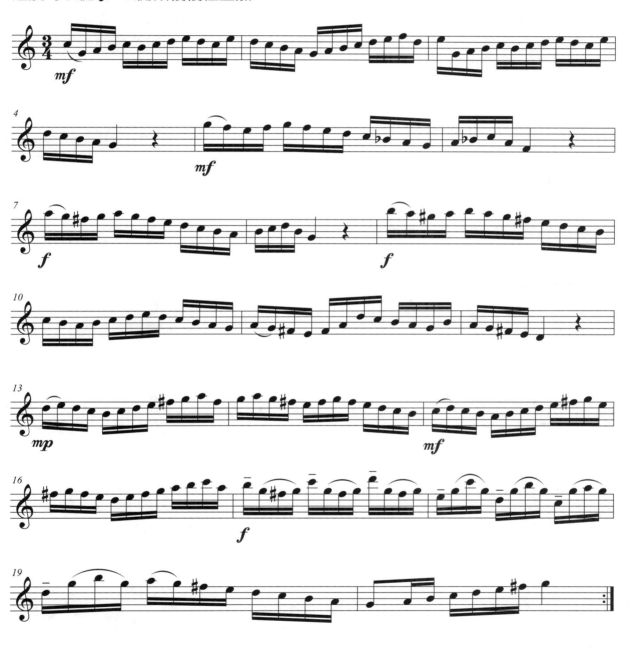

第22課

長笛 141

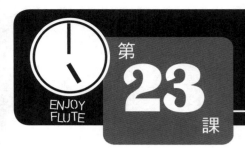

演奏古典名曲

在前面的課程中已經學了許多技巧，包含圓滑奏、力度強弱、三度音、八度音、音階琶音、半音階、抖音和雙吐等等，希望你能將所有技巧融會貫通、熟能生巧，未來在遇到喜愛的樂曲都能夠勝任且吹奏好它。本課會介紹幾首有名的古典樂曲和民謠，讓你可以在音樂會上演奏喔！

乘著歌聲的翅膀　孟德爾頌

★ 吹奏時力度強弱要分明。
★ 短倚音、雙倚音都要慢慢地練習並演奏清楚。
★ 大跳音程的地方需要改變氣的快慢並想著音高來吹奏。

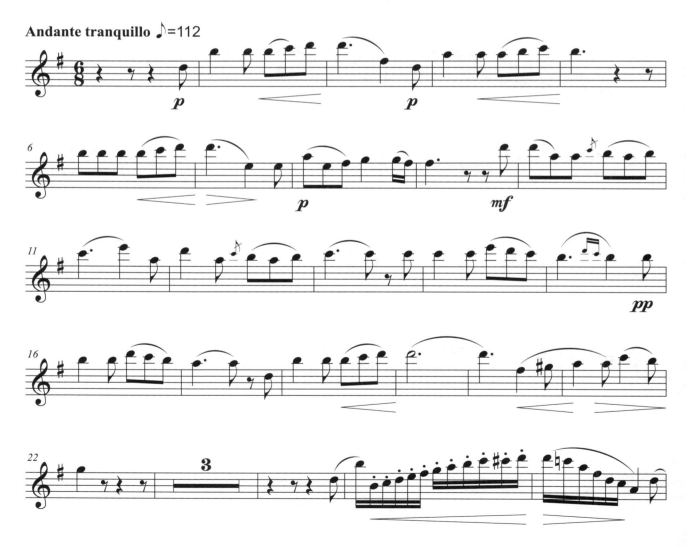

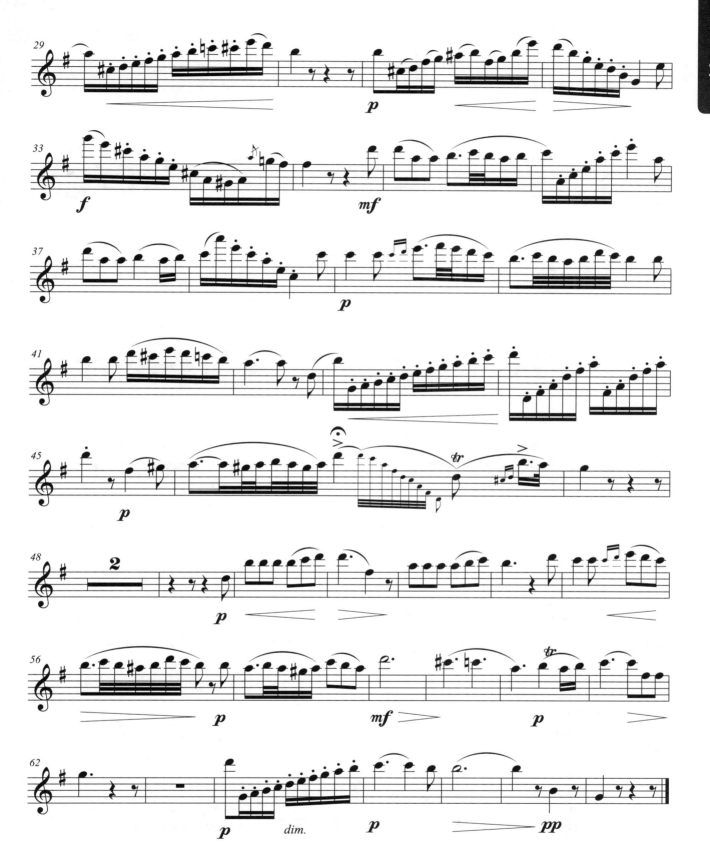

小步舞曲 比才

★ 第一行的八分音符音程上行，需要用氣推與下顎微向前輔助來吹奏高音。

★ 請注意碎音要吹奏清楚，不可以滑掉。

★ 請把譜上的發音吐舌演奏正確清晰，圓滑奏、吐音都確實做好。

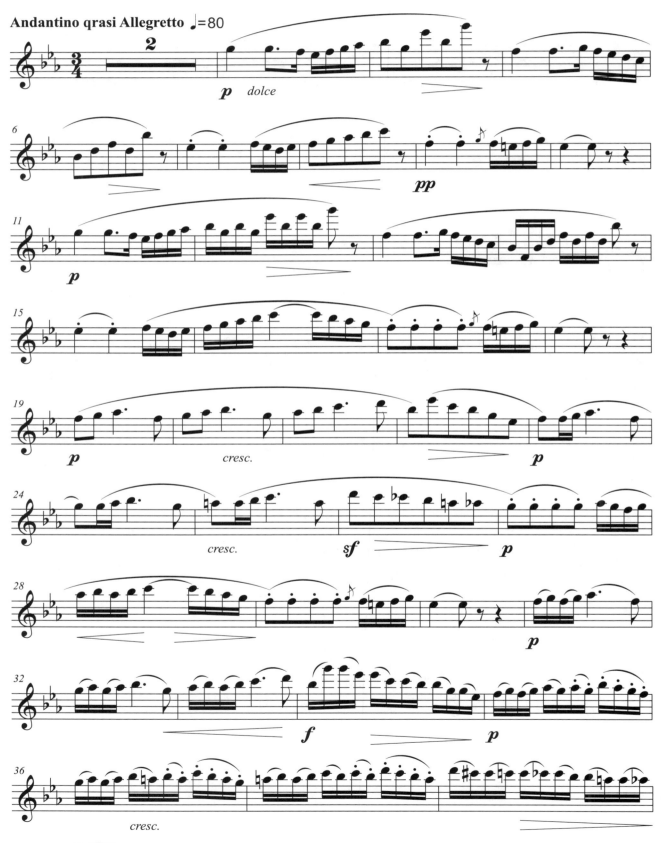

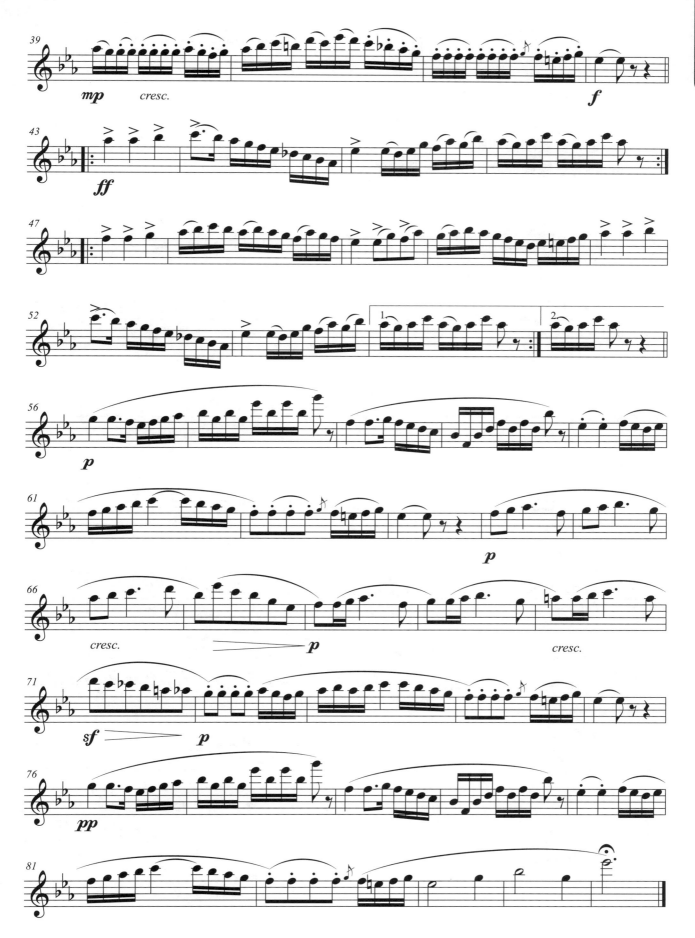

卡門間奏曲 比才

這首曲子的旋律非常唯美，需要用非常乾淨、甜美的音色來吹奏，並適度加入自然的抖音。

★ 請注意所有掛留拍的長度。

★ 請注意八分休止符後半拍才進來的B♭音，不可以搶拍。

★ 雙倚音要吹奏清楚。

★ 圓滑奏線條要吹得很長、很完整。

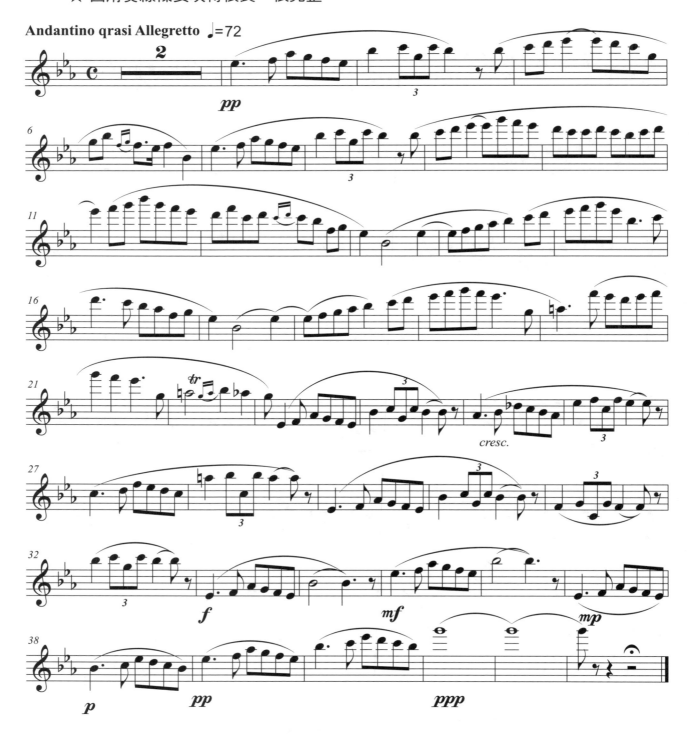

卡農 帕海貝爾

★ 大約兩小節可換氣1次。

★ 請注意顫音要吹滿長度。

★ 音群多的運指可以每小節放慢練習，再慢慢加速。

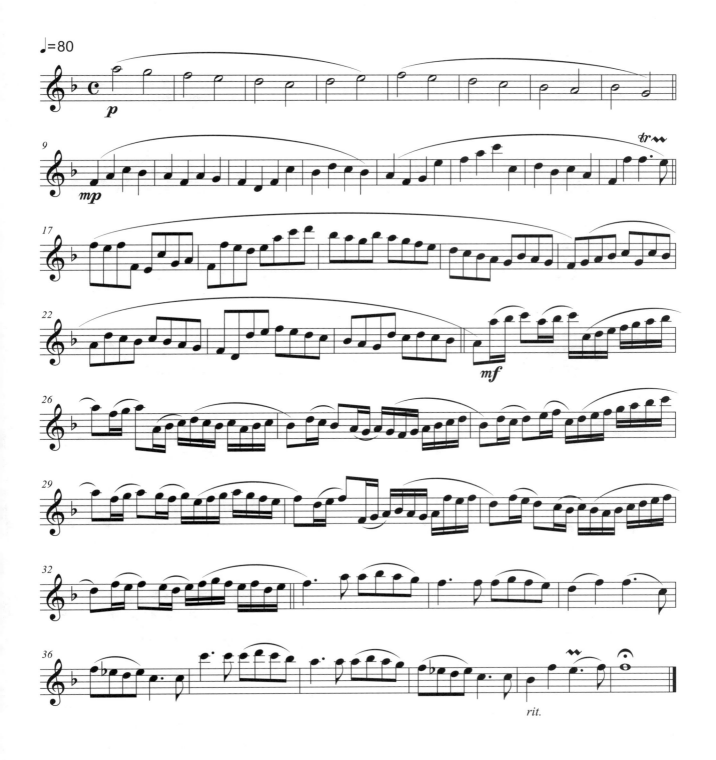

土耳其進行曲 莫扎特

★ 請把譜上所有升降記號音符的指法都吹正確。

★ 重音需要特別用肚子使力來吹奏。

★ 十六分音符的運指要用很慢的速度來練習，也可利用節拍器的♪來練習，
　 會有助於吹奏十六分音符的平均度。

★ 跳音要吹得顆粒乾淨、清楚分明，裝飾音要吹奏清楚，不可滑掉。

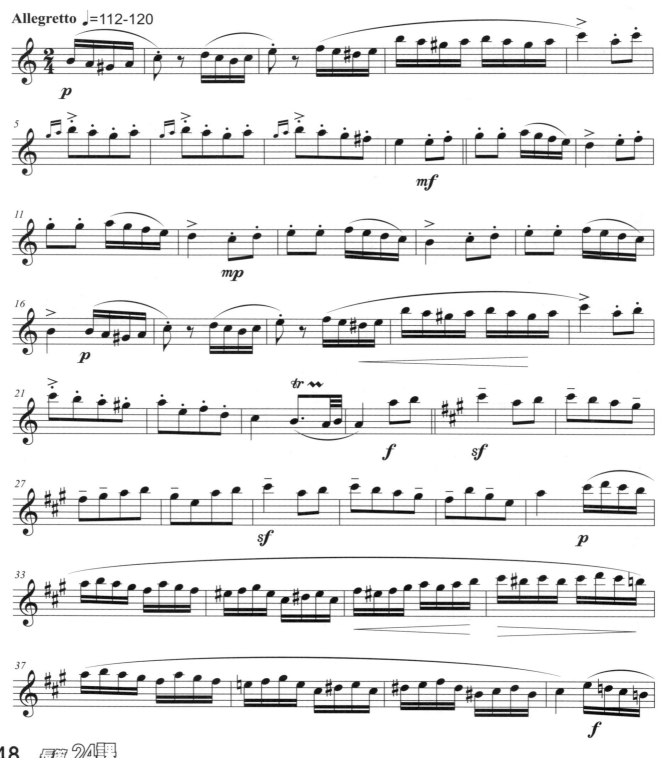

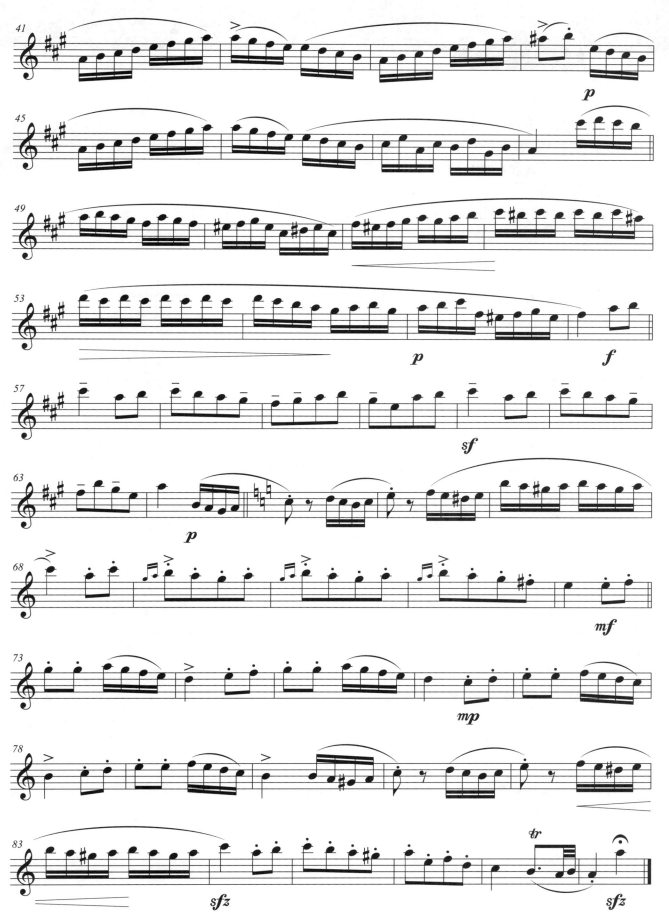

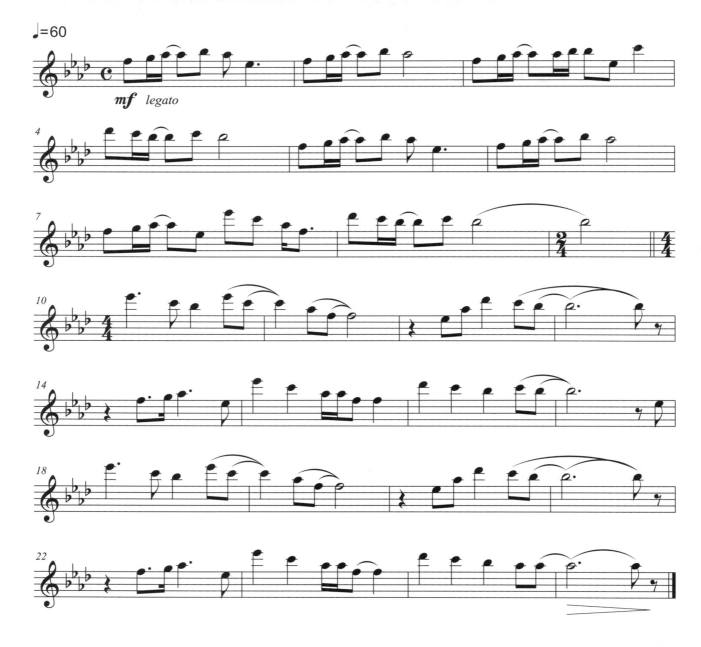

演奏影劇配樂

第24課

ENJOY FLUTE

Can You Feel The Love Tonight
選自《獅子王》

★ 此曲調號為A♭大調，含有四個降記號：B♭、E♭、A♭、D♭。

★ 掛留拍 ♫♩ ♩ 的節奏較複雜，要小心算拍子。

★ 休止符的時間也需停頓充足，後半拍出來的音不可以搶拍。

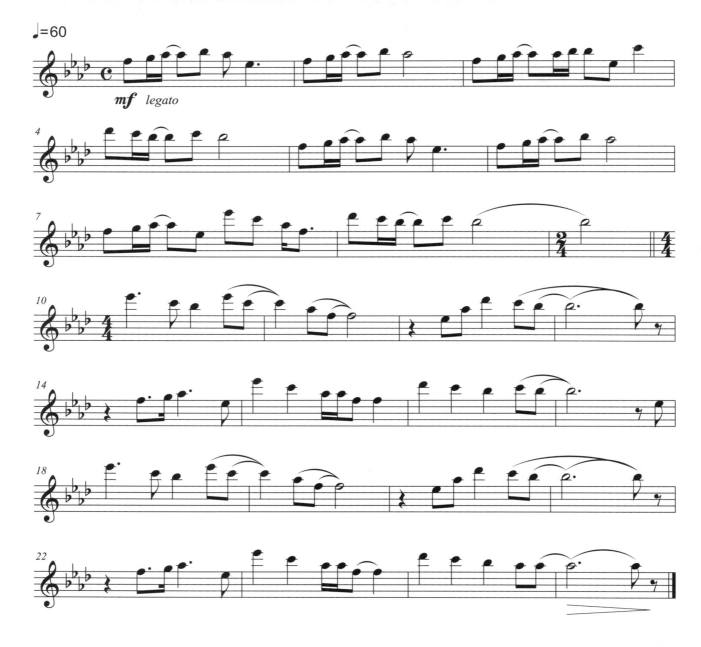

月河 選自電影《第凡內早餐》

★ 「*cantabile*」的意思是「如歌似的」。

★ 「*poco a poco cresc.*」是表示一點一點地漸強。

★ 「*dim. e rit.*」是表示漸弱且漸慢。

★ 演奏時力度強弱要分明。

★ 圓滑奏要確實演奏出來,且連結線的拍數長度要足夠。

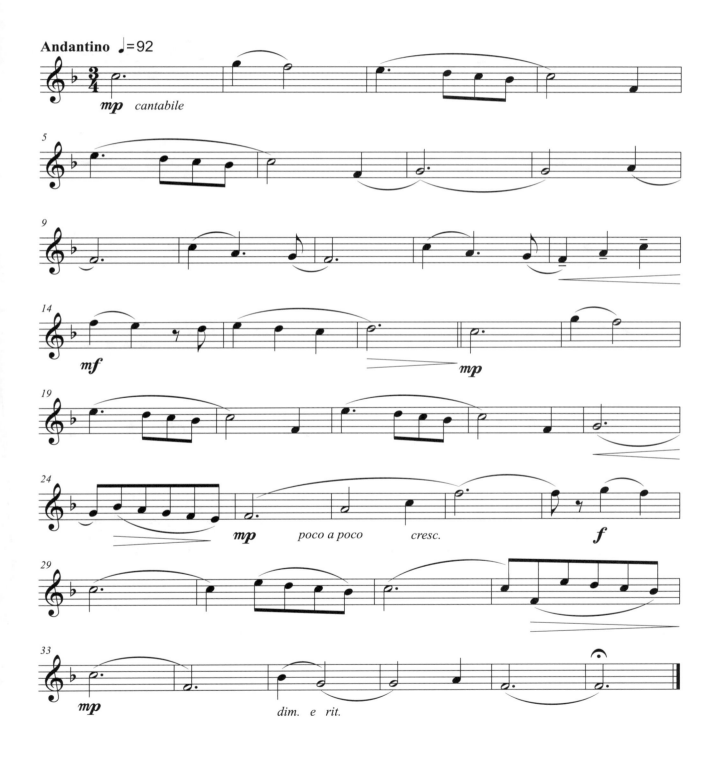

小幸運　選自電影《我的少女時代》主題曲

★ 在八分休止符的後半拍，音需準確吹奏出來。

★ 這首曲子節奏較複雜，請仔細算拍子，掛留拍的音需吹足長度。

★ 先吹到1房結束後，從第16小節反覆，最後再接2房。

♩=92

小幸運　田馥甄　作詞：徐世珍/吳輝福　作曲：JerryC
OP：尖叫音樂工作室
UNIVERSAL MUSIC PUBLISHING LTD
SP：HIM Music Publishing Inc.

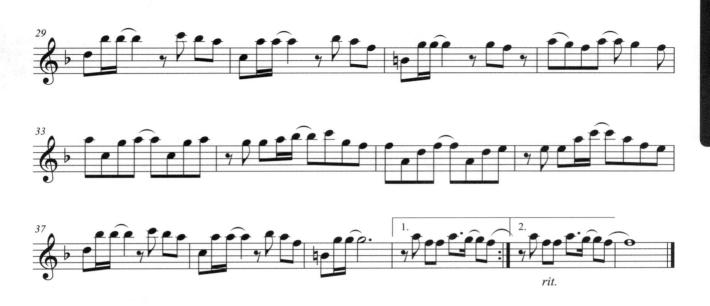

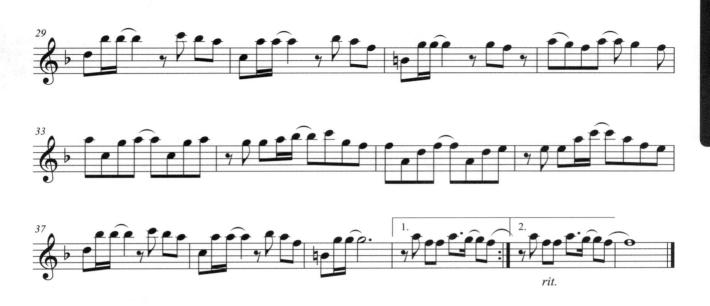

補充小知識─知名長笛家

Amy Porter 艾咪‧波特

　　長笛女王艾咪‧波特的音樂充滿畫面之美，讓即使便只是聽覺感受也能讓滿室生輝。特渾然天成的表演方式，讓所有聽眾心隨樂走，不能自己。讓聽眾感受到樂音的美妙。纖細的黃金長笛在她手中，瞬間氣勢磅礴，轉眼卻又婉約動人。

　　艾咪‧波特在長笛國際大賽中，更是一顆閃亮的瑰寶，所贏得的殊榮不計其數，包括1990年美國長笛協會大賽第一名，1993年日本第三屆神戶國際長笛大賽第二名（第一名從缺）及最佳表演的殊榮。過去曾擔任亞特蘭大交響樂團助理長笛首席、波士頓交響樂團長笛首席，美國各大管弦交響樂團邀約演出也是源源不絕，從不間斷。

這首歌曲也是韓劇《冬季戀歌》選用的配樂。

★ 將雙倚音確實演奏清楚，可以單獨針對裝飾音部分單獨慢練。

★ 請把圓滑奏表現出來，臨時記號的指法都演奏正確。

★ 調號一開始是一個B♭記號，樂曲後半則轉到F♯、C♯二個升記號。

★ 先演奏到1房結束（第8小節），再從頭反覆後接2房。

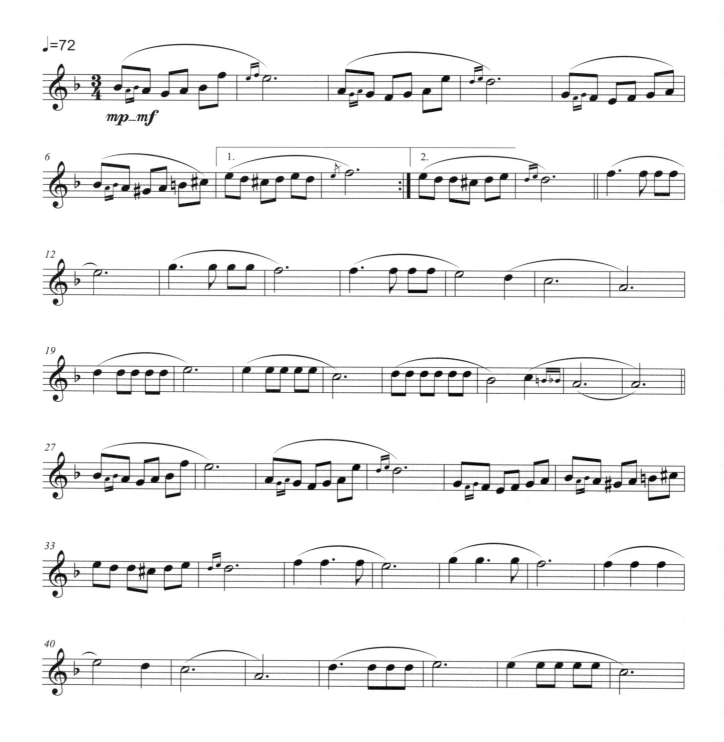

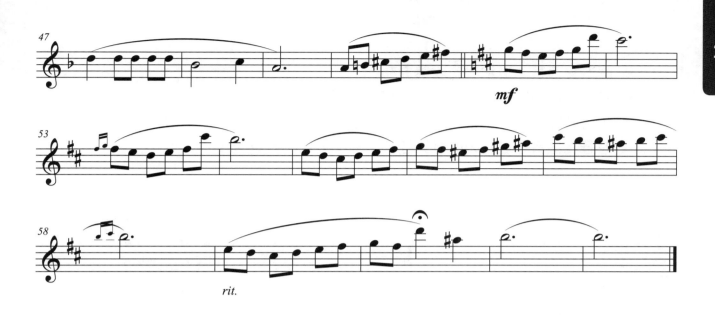

　　高木綾子是一位極有才華的長笛演奏家，以無可挑剔的演奏技巧與感動人心的音色與音樂性，風靡了日本，亞洲與全世界！她不侷限於傳統古典音樂的框架內，經常以不同的領域出現在電視與廣播節目中。高木綾子錄製過許多廣受歡迎的CD，目前是東京藝術大學專任教授，也是日本首屈一指的長笛女神，在臺灣亦有極高的知名度。

一次又一次

選自宮崎駿電影《神隱少女》

★ 圓滑線很長，要把樂句吹奏完整。

★ 請照反覆記號反覆吹奏，先吹1房，反覆後再吹2房。

★ 小心處理八分休止符的後半拍音，注意不要搶拍了。

★ 想著高低音程變化來改變氣速，會有助於掌控吹奏喔！

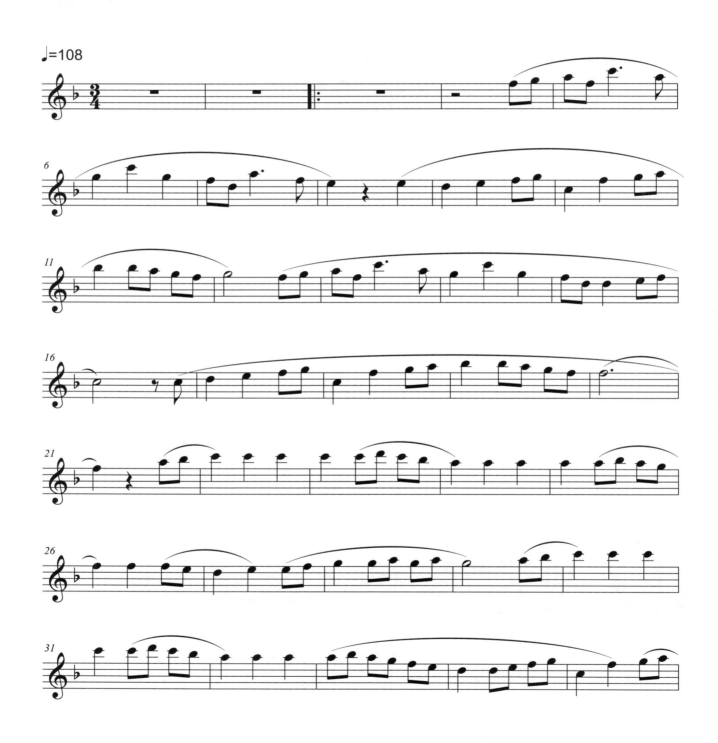

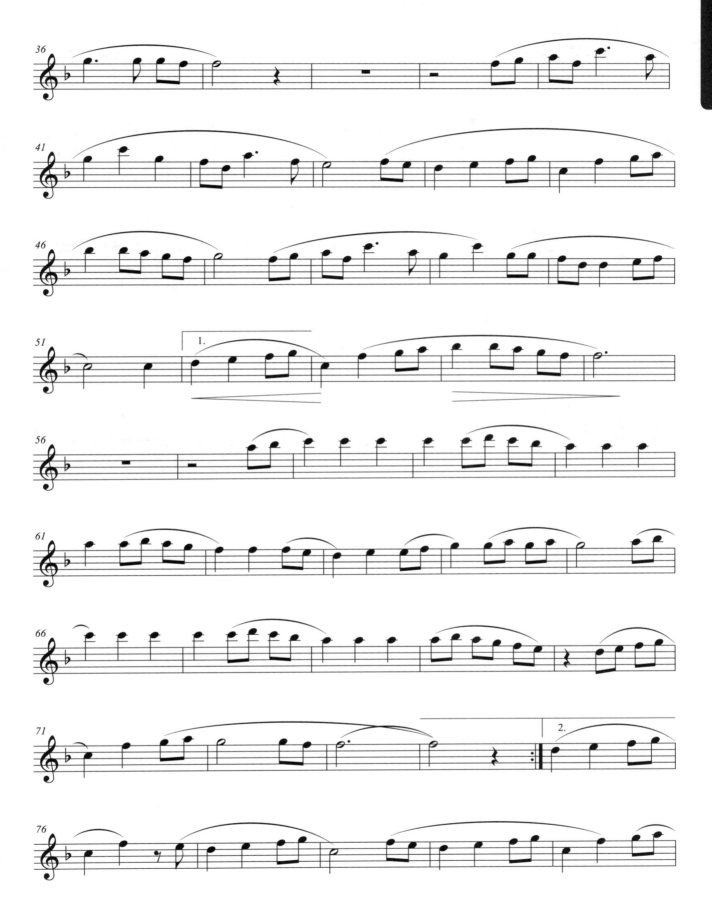

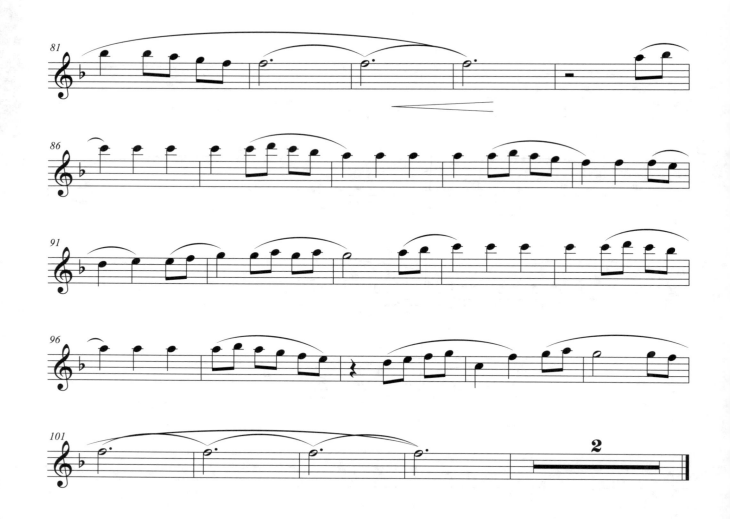

附錄：長笛指法表

螺帽　吹口　唇墊　　食指　B♭鍵　B♭鍵　中指　無名指　小指　　食指　中指　無名指　E♭鍵　C♯鍵　C鍵

姆指

小指

左手　　右手

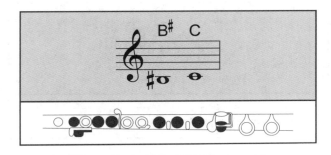

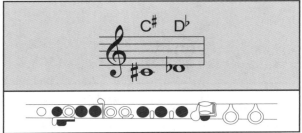

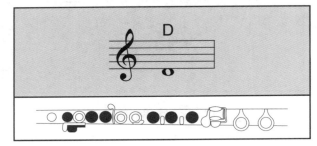

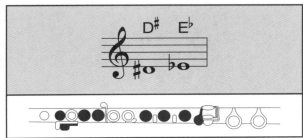

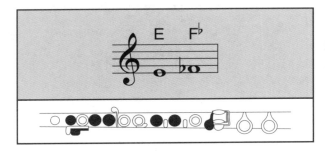

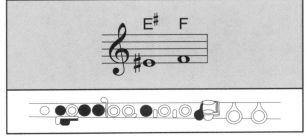

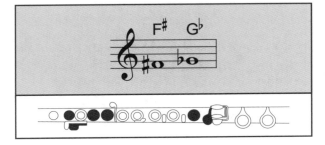

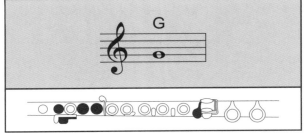

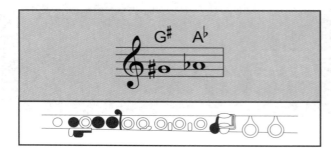

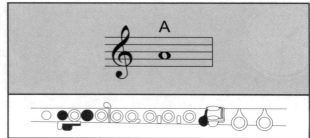

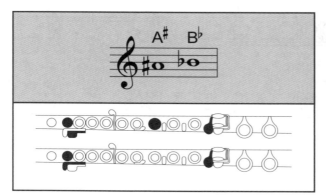

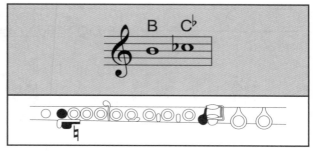

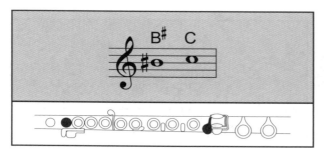

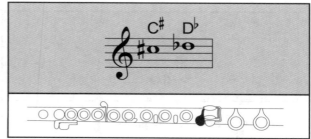

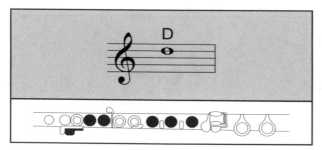

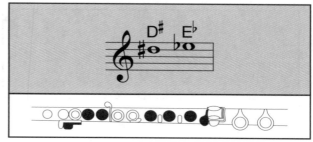

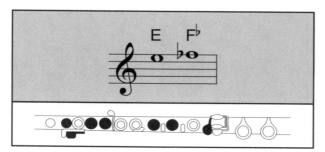

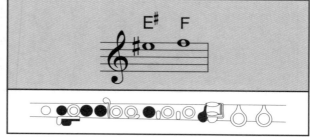

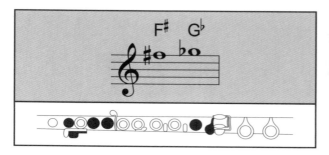

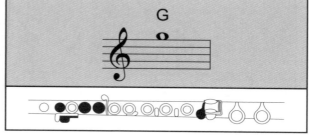

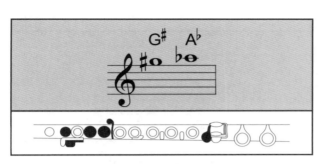

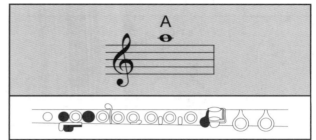

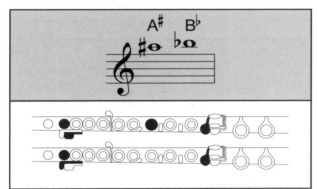

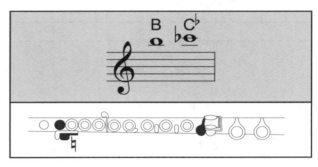

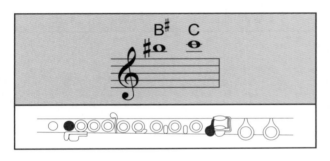

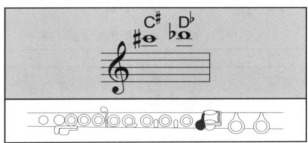

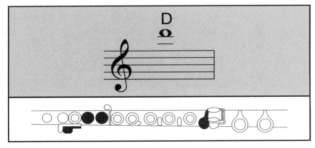

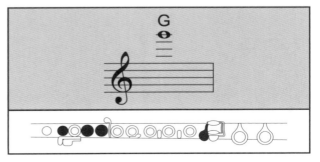

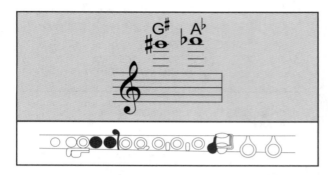

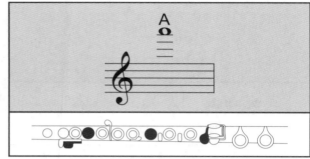

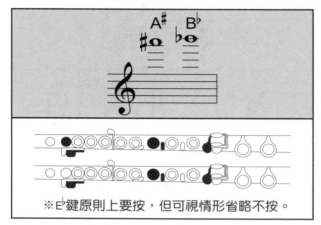

※E♭鍵原則上要按，但可視情形省略不按。

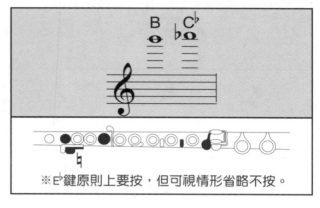

※E♭鍵原則上要按，但可視情形省略不按。

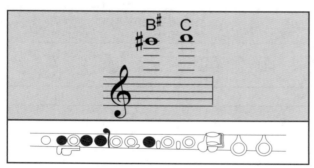

附錄：各調的八度音階與琶音

八度音階	琶音

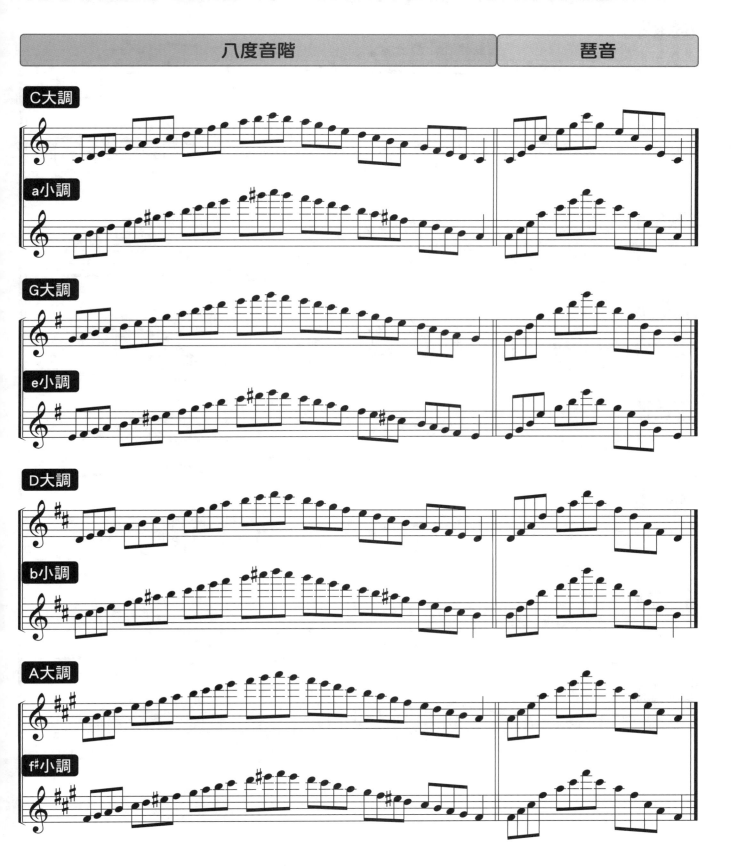

C大調

a小調

G大調

e小調

D大調

b小調

A大調

f#小調

八度音階	琶音

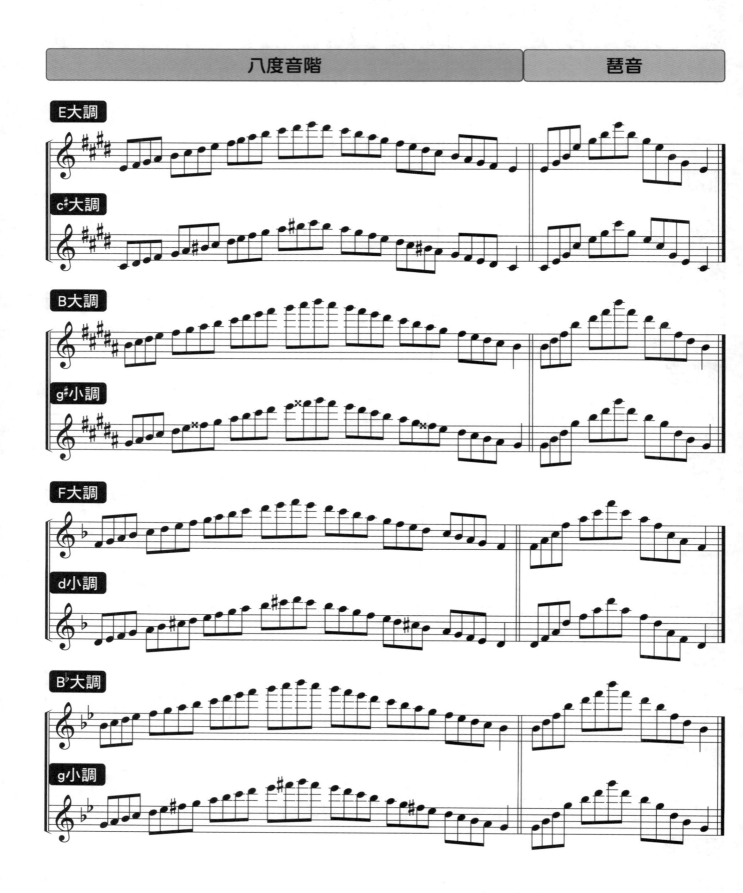

E大調

c#大調

B大調

g#小調

F大調

d小調

B♭大調

g小調

| 八度音階 | 琶音 |

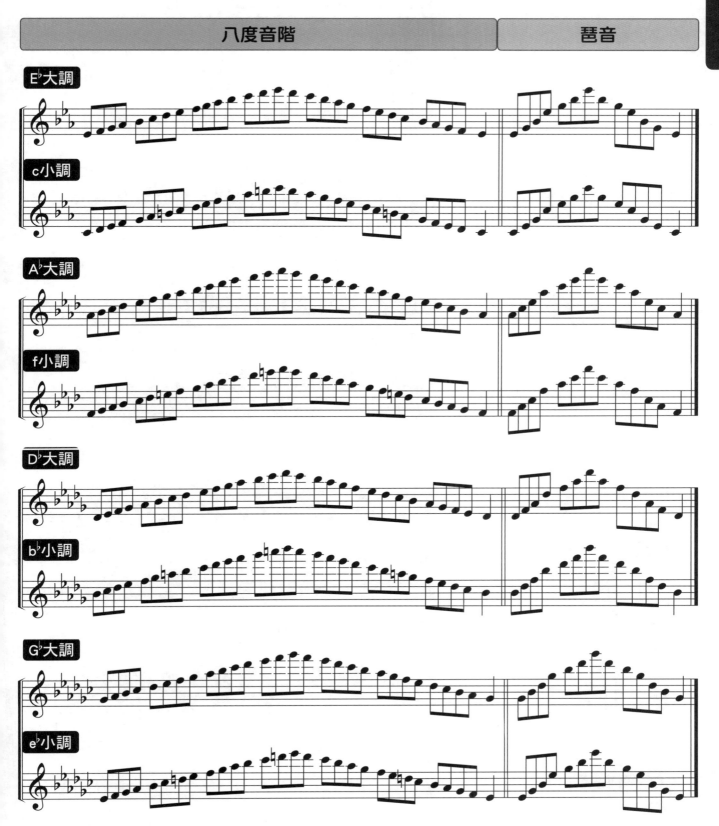

E♭大調
c小調

A♭大調
f小調

D♭大調
b♭小調

G♭大調
e♭小調

學習音樂最佳途徑
音樂人必備叢書
專業樂譜

最新圖書目錄

麥書文化

COMPLETE CATALOGUE

鋼琴系列

書名	編著／定價	說明
流行鋼琴自學祕笈 Pop Piano Secrets	招敏慧 編著 定價360元 DVD	最完整的基礎鋼琴學習教本，內容豐富多元，收錄多首流行歌曲鋼琴套譜，附DVD。
交響情人夢鋼琴特搜全集(1)(2)(3)	朱怡潔、吳逸芳 編著 定價320元	日劇及電影《交響情人夢》劇中完整鋼琴樂譜，適度改編，難易適中。
Hit101鋼琴百大首選（另有簡譜版） 中文流行/西洋流行/中文經典/古典名曲/校園民歌	邱哲豐 何真真 朱怡潔 編著 定價480元	收錄101首歌曲，完整樂譜呈現，經適度改編、難易適中。善用音樂反覆記號編寫，每首歌曲翻頁降至最少。
Playtime 陪伴鋼琴系列 拜爾鋼琴教本(1)～(5)	何真真、劉怡君 編著 每本定價250元 DVD	從最基本的演奏姿勢談起，循序漸進引導學習者奠定鋼琴基礎，並加註樂理及學習指南，涵蓋各種鋼琴彈奏技巧，內附教學示範DVD。
Playtime 陪伴鋼琴系列 拜爾併用曲集(1)～(5)	何真真、劉怡君 編著 (1)(2) 定價200元 CD (3)(4)(5) 定價250元 2CD	本書內含多首活潑有趣的曲目，讓讀者藉由有趣的歌曲中加深學習成效。附贈多樣化曲風、完整彈奏的CD，是學生鋼琴發表會的良伴。
超級星光樂譜集1~3（鋼琴版） Super Star No.1~No.3 (Piano version)	朱怡潔、邱哲豐等 編著 定價380元	61首「超級星光大道」對戰歌曲總整理，10強爭霸，好歌不寂寞。完整吉他六線譜、簡譜及和弦。
新世紀鋼琴古典名曲30選 （另有簡譜版）	何真真、劉怡君 編著 定價360元 2CD	編者收集並改編各時期知名作曲家最受歡迎的曲目。註解歷史源由與社會背景，更有編曲技巧說明。附有CD音樂的完整示範。
新世紀鋼琴台灣民謠30選 （另有簡譜版）	何真真 編著 定價360元 2CD	編者收集並改編台灣經典民謠歌曲。每首歌都附有歌詞，描述當時台灣的社會背景，更有編曲解析。本書另附有CD音樂的完整示範。
電影主題曲30選（另有簡譜版） 30 Movie Theme Songs Collection	朱怡潔 編著 定價320元	30部經典電影主題曲，「B.J.單身日記：All By Myself」、「不能說的‧秘密：Secret」、「魔戒三部曲：魔戒組曲」……等。電影大綱簡介、配樂介紹與曲目賞析。
婚禮主題曲30選（另有簡譜版） 30 Wedding Songs Collection	朱怡潔 編著 定價320元	精選30首適合婚禮選用之歌曲，〈愛的禮讚〉、〈人海中遇見你〉、〈My Destiny〉、〈今天你要嫁給我〉……等，附樂曲介紹及曲目賞析。

吹管樂器系列

書名	編著／定價	說明
口琴大全－複音初級教本 Complete Harmonica Method	李孝明 編著 定價360元 DVD+MP3	複音口琴初級入門標準本，適合21-24孔複音口琴。深入淺出的技術圖示、解說，全新DVD影像教學版，最全面性的口琴自學寶典。
陶笛完全入門24課 Complete Learn To Play Ocarina Manual	陳若儀 編著 定價360元 DVD+MP3	輕鬆入門陶笛一學就會！教學簡單易懂，內容紮實詳盡，隨書附影音教學示範，學習樂器完全無壓力快速上手！
豎笛完全入門24課 Complete Learn To Play Clarinet Manual	林姿均 編著 定價400元 附影音教學 QR Code	由淺入深、循序漸進地學習豎笛。詳細的圖文解說、影音示範吹奏要點。精選多首耳熟能詳的民謠及流行歌曲。

民謠彈唱系列

書名	編著／定價	說明
彈指之間 Guitar Handbook	潘尚文 編著 定價380元 附影音教學 QR Code	吉他彈唱、演奏入門教本，基礎進階完全自學。精選中文流行、西洋流行等必練歌曲。理論、技術循序漸進，吉他技巧完全攻略。
指彈好歌 Great Songs And Fingerstyle	吳進興 編著 定價400元	附各種節奏詳細解說、吉他編曲教學，是基礎進階學習者最佳教材，收錄中西流行必練歌曲、經典指彈歌曲。且附前奏影音示範、原曲仿真編曲QRCode連結。
就是要彈吉他	張雅惠 編著 定價240元	作者經過30年教學經驗，讓你30分鐘內就能自學自唱！本書有別於以往的教學方式，僅需記住4種和弦按法，就可以輕鬆入門吉他的世界！
六弦百貨店精選3 Guitar Shop Song Collection	潘尚文、盧家宏 編著 定價360元	收錄年度華語暢銷排行榜歌曲，內容涵蓋六弦百貨曲精選。專業吉他TAB譜六線套譜，全新編曲，自彈自唱的最佳叢書。
六弦百貨店精選4 Guitar Shop Special Collection 4	潘尚文 編著 定價360元	精采收錄16首絕佳吉他編曲流行彈唱歌曲－獅子合唱團、盧廣仲、周杰倫、五月天……一次收藏32首獨立樂團歷年最經典歌曲－茄子蛋、逃跑計劃、草東沒有派對、老王樂隊、滅火器、麋先生……
超級星光樂譜集（1）（2）（3） Super Star No.1.2.3	潘尚文 編著 定價380元	每冊收錄61首「超級星光大道」對戰歌曲總整理。每首歌曲均標註有吉他六線套譜、簡譜、和弦、歌詞。
I PLAY詩歌－MY SONGBOOK Top 100 Greatest Hymns Collection	麥書文化編輯部 編著 定價360元	收錄經典福音聖詩、敬拜讚美傳唱歌曲100首。完整前奏、間奏，好聽和弦編配，敬拜更增氣氛。內附吉他、鍵盤樂器、烏克麗麗，各調性和弦級數對照表。
節奏吉他完全入門24課 Complete Learn To Play Rhythm Guitar Manual	顏鴻文 編著 定價400元 附影音教學 QR Code	詳盡的音樂節奏分析、影音示範，各類型常用音樂風格吉他伴奏方式解說，活用樂理知識，伴奏更為生動！

木吉他演奏系列

書名	編著／定價	說明
指彈吉他訓練大全 Complete Fingerstyle Guitar Training	盧家宏 編著 定價460元 DVD	第一本專為Fingerstyle學習所設計的教材，從基礎到進階，涵蓋各類樂風編曲手法、經典範例，隨書附教學示範DVD。
吉他新樂章 Finger Stlye	盧家宏 編著 定價550元 CD+VCD	18首最膾炙人口的電影主題曲改編而成的吉他獨奏曲，詳細五線譜、六線譜、和弦指型、簡譜完整對照並行之超級套譜，附贈精彩教學VCD。
吉樂狂想曲 Guitar Rhapsody	盧家宏 編著 定價550元 CD+VCD	12首日韓劇主題曲超級樂譜，五線譜、六線譜、和弦指型、簡譜全部收錄。彈奏解說、單音版曲譜，簡單易學，附CD、VCD。

古典吉他系列

書名	編著／定價	說明
樂在吉他 Joy With Classical Guitar	楊昱泓 編著 定價360元 DVD+MP3	本書專為初學者設計，學習古典吉他從零開始。詳盡的樂理、音樂符號術語解說、吉他音樂家小故事，完整收錄卡爾卡西二十五首練習曲，並附詳細解說。
古典吉他名曲大全 （一）（二）（三） Guitar Famous Collections No.1 / No.2 / No.3	楊昱泓 編著 每本定價550元 DVD+MP3	收錄多首古典吉他名曲，附曲目簡介、演奏技巧提示，由留法名師示範彈奏。五線譜、六線譜對照，無論彈民謠吉他或古典吉他，皆可體驗彈奏名曲的感受。
新編古典吉他進階教程 New Classical Guitar Advanced Tutorial	林文前 編著 定價550元 DVD+MP3	收錄古典吉他之經典進階曲目，可作為卡爾卡西的銜接教材，適合具備古典吉他基礎者學習。五線譜、六線譜對照，附影音演奏示範。

長笛
完全入門 24 課

編著	洪敬婷
總編輯	潘尚文
企劃編輯	關婷云
文字編輯	陳珈云
美術設計	許惇惠
封面設計	許惇惠
電腦製譜	林婉婷
譜面輸出	林婉婷
影音製作	鄭安惠

出版　麥書國際文化事業有限公司
　　　Vision Quest Publishing International Co., Ltd.
地址　10647 台北市羅斯福路三段 325 號 4F-2
　　　4F.-2, No.325, Sec. 3, Roosevelt Rd., Da'an Dist.,
　　　Taipei City 106, Taiwan (R.O.C.)
電話　886-2-23636166．886-2-23659859
傳真　886-2-23627353

http://www.musicmusic.com.tw
E-mail:vision.quest@msa.hinet.net

中華民國 107 年 10 月 初版